如何引導觀畫者的視線

目錄

❷

陳序
現役畫家　陳國展

　　因爲愛美是與生俱來，求美是現代人的企望，所以學校美育的主旨在於培育更多的 ″知美″ 鑒賞家、欣賞者，筆者長久以來經常接觸到許多愛美的大衆朋友，他們苦於不能欣賞眼前的一幅畫作、一首樂章而困擾迷惑，由於他們面對美好事物景象或作品時，不知如何切入欣賞吸取美感，使作品與觀衆始終懸宕於合不攏的兩端，無以溝通融合，惶論進入忘我與昇華境界。

　　兩年前與才俊學生陳立德談及欣賞的話題，没想到他竟然寫成這本精采的書「如何引導觀畫者的視線」。他以當前多元化現代人之觀感及思維方式，從美術欣賞的要件素材知識技法與專業辭彙，深入淺出，導引欣賞者的視線及思緒，逐步進入美感世界，饗宴美妙情懷，分享優美創作的快感期能誘發美感的共鳴。書中遣詞通暢圖文並茂，爲此他還廣蒐商借適用於文詞的他人原作解説引證，尤其章節篇序異於坊間譯本，是他親身體驗長期研究觀察所得之精髓，在最後一章甚至以劍道心訣的方式來説明，只要讀者您逐章瀏覽文圖對照，心得油然而生，眼界開闊無際，心眼益加清明，喜悦滿足必定湧上心頭。

　　另外筆者籲請欣賞者，當您面對作品作勢欣賞時，千萬不可先以「經濟價值」（即畫價）先作評估，若如此，您將永遠難以尋得美的回響，這是一本很好又實用的工具書，值得您細心品味，並請告訴大家，在新書付梓之際，特爲之序。

<div style="text-align: right">1997年3月于屏東</div>

❸

自序

　　本書是爲了一些愛好習畫或賞畫的業餘人士所作，因筆者並非美術學院的出身，頗知一般人缺乏時間追求專業知識的弱點，所以將讀過的畫理中適合個人口味的部份摻以個人淺見，試著以簡短圖文說明一種作畫的理論，讓那些僅想成爲欣賞者的門外漢更能洞悉他人畫作之內涵，和增加觀畫過程中的樂趣，甚至興起提筆的意念。

　　全書的架構嚴謹，因此建議初學者逐章閱讀較爲適宜，但文中的許多主張幾乎全屬個人主觀的看法或偏好，讀者亦可全盤不接受。

　　在此感謝我的老師們：陳國展、福列特曼、卡洛兒三位，和畫界友人楊育儒、常夏、林妙所提供的優秀作品，沒有了他們，本書必失色不少；並一併感謝支持我的家人和朋友，最後感謝出版本書的陳偉賢先生，願〝新形象〞的讀者畫藝精進。

<div align="right">陳立德 MAR. 1997</div>

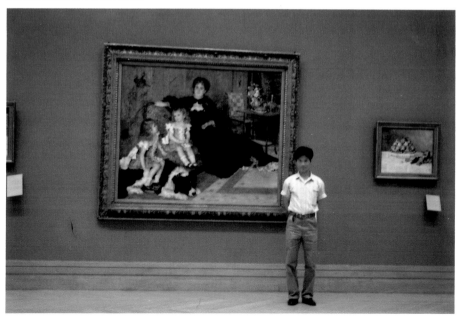

陳立德於紐約大都會美術館

作者簡介

　　陳立德（英文名：Aven Chen，日文名：中村和文）

　　屏東縣人，曾得獎於紐約蘇荷區羚羊畫廊、美國粉彩畫學會，休士頓水彩畫學會，亞特蘭大國際賽…，著作有〝粉彩畫入門〞，本書完成時，他正要寫完另一本談肖像畫法的繪畫手冊〝肖像畫技法與風格〞。

觀畫者的視線

如何引導觀畫者的視線

第一章 觀畫者的視線

〝要如何作，才能引導觀畫者的視線方向？〞，這個問題不致於發生在電影導演或作曲家身上，因爲不論其作品是否優秀，欣賞者皆被迫從第一格底片或第一個音符依序接收，直至最後一格底片或休止符；直接了當地說，電影觀衆不能〝一眼望穿〞所有的膠捲，而愛樂者無法〝瞬間盡聽〞全部的聲音，

但觀畫者面對一幅畫時卻可〝一覽無遺〞（註1）。電影挾著科技電腦、音樂、舞蹈的利器，甚至連繪畫也被併入，以無比的優勢述說劇本和表現立體空間，但亦不能取代繪畫；一幅好畫可以像有魔術般的磁力吸住觀賞者的雙眼，叫多少人佇立畫前留連忘返。我一向佩服文學家，他們的文字排列總是拉著讀者的心，一如偵探小說的曲折情節可任意將讀者的思路牽引，直到最後關頭，案情真相方才水落石出；就這點而言，繪畫似乎遠比不上，但讀者一知道結局後也是讀者失去興趣的開始，小說不是被放回書架中冰冷的角落便是扔進垃圾箱；當觀畫者感受到一幅畫的動人之處時，常會一再重覆或持續其眼睛的動作，久而不忍離去，這是繪畫與眾不同之處，亦就是耐看。

假設有位日本人指著您的寵物說：「布達？」，或許您不知道懷中的愛犬因肥得不像話而被誤認爲豬；若拿出一張吉娃娃的圖片指明，便是再好也不過的溝通。

如果〝繪畫〞被視爲人類共同的語言，則繪畫使用的〝詞彙〞又是那些？而將各種〝詞〞組合在一起以造句的〝文法〞是否存在？這兩個問題皆有肯定的答案，前者可被具體地明指爲〝色相、明暗度、銳利、模糊、型……〞，而後者常與畫家的派流和風格糾纏不清；這好像電影的語言就是各種〝鏡頭〞的剪接一般（註2），而〝剪接的方式〞即電影語言的〝文法〞，亦是導演的風格所在。

❼

Auen

〝三重奏〞　陳立德畫

一個優秀的作家必需通曉大量的詞藻並且俱備出色的能力去組合詞句，才能將其內心令人感動的故事傳達給讀者，而讀者若是懂得較多的詞彙和常識，其閱讀的速度和深度便和作者有了極佳的共鳴。好的作曲家亦是如此，除了至少要能操作一種樂器外，和聲學和對位法的學養是少不了的，而好的賞樂者若是懂得樂理的話，便較能分辨曲子的高下，與作曲家神交一番成為知音。卓越的導演更是如此，這也是他們為何常是攝影師出身的原因。每一個優秀的畫家皆有其獨特的〝文法〞以表達其內涵，但在那之前，他們早已訓練自己有一流的〝詞彙〞（即製造各種明暗度和色相、型的優秀技法）。有些人認為一流的技巧會妨礙一流畫家的形成，但這世界上少有技法不好的大師存在過，一個不能成為一流畫家的人，恐怕是缺乏某些重要的條件，絕不是因為其人技術太好。

註1：這裡的〝一覽無遺〞並不適用於中國山水畫中採用移動視點方式所作的橫軸，當觀畫者徐徐攤開橫軸欣賞時，便已被迫接受橫的視線方向。

註2：本文的〝鏡頭〞並不是攝影機的透鏡，而是指〝從啟動攝影機至關機所拍下的膠捲〞。

〝魯凱小女孩〞 陳立德畫

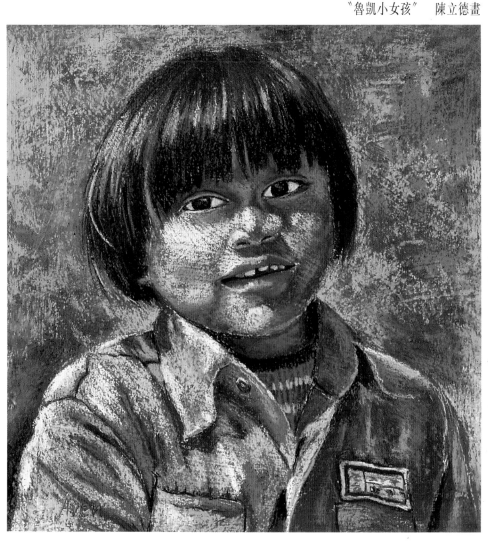

8

第二章

明暗度

如何引導觀畫者的視線

第二章 明暗度（Value）

　　"Value"一詞，是指受光量的多寡，完全不考慮光線的顏色，在本書稱之爲明暗度。

　　藉著眼球底部視網膜上兩種細胞不同的感光能力，人類才得以觀看事物；這兩種感光細胞依形狀命名爲桿狀細胞和圓錐狀細胞，後者司分辨色相的功能，照明情況良好時其功能顯著，但在黑暗中其辨色

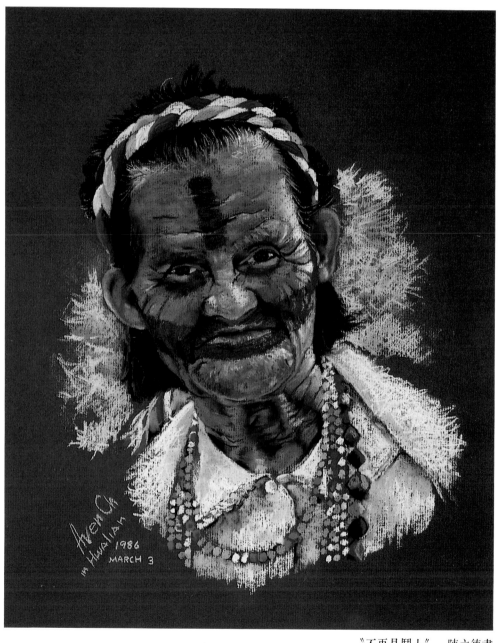

"不再是鬥士"　陳立德畫

能力差；前者只能判別光線的強弱，無法分辨顏色的差異，換句話說，在光線微弱的環境下，人類較依賴桿狀細胞，於月圓的郊外夜色，我們很難分辨樹葉、岩石或沙岸的顏色。因此，爲了觀察、比較不同的明暗度，應該設法減少進入瞳孔的光量，降低圓錐狀細胞的感覺，加重桿狀細胞的工作，以提高明暗度在視覺中的份量，避免讓各種鮮艷的色相迷惑了作畫者而無法正確地判斷明暗度。想減少進入瞳孔的光量又不降低客觀存在光源的方法有二：瞇著眼或戴上太陽眼鏡（註1）筆者比較喜歡瞇著雙眼，因爲墨鏡本身的玻璃色彩易令人混淆。

眼眶的四週有一呈圓形的〝眼輪匝肌〞，由第七條腦神經所控制，專司閤眼的動作，由快速攝影的眨眼慢動作解析得知，眨眼時的上眼皮並非如想像中單純的垂直開閤，而是如拉練般由眼角外側往鼻樑內側閉上，上眼皮的閤下比下眼

⓫

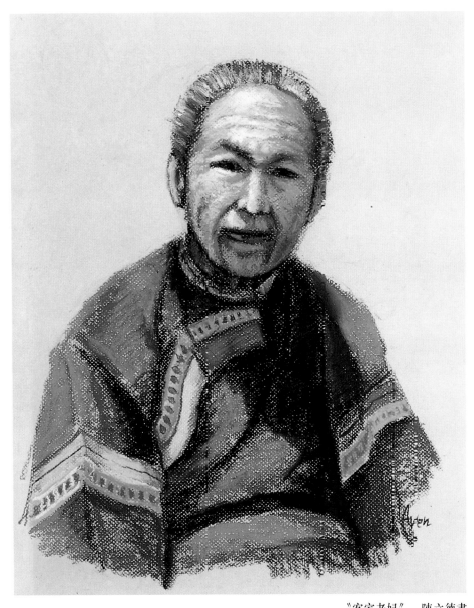

〝客家老婦〞　陳立德畫

皮的上迎有更大的動作幅度，這是因為眼輪匝肌的上環肌幅較寬的緣故（如圖1）；眨眼的動作是先閤後開，閤眼是眼輪匝肌使然，而開眼是「提瞼肌」將上眼皮往上提的結果，所以當眼睛受強光刺激而半開半閤地瞇著時，是由眼輪匝肌和提瞼肌的相互拮抗造成（提瞼肌由第三條腦神經所控制）。也因為上眼

皮的動作幅度較大，所以瞇著眼觀察景物時，得抬高下巴才能看到全景（如圖2），而環狀的眼輪匝肌在收縮時和提瞼肌並無完全相反的向量，所以抗拮瞇眼的方式容易產生眼皮間不穩定的開閤抖動，並不是理想的方法。筆者因此主張將眼輪匝肌放鬆（就像卻打瞌睡時的眼皮無力自然下垂般），僅由一絲微弱

的提瞼肌稍微提起上眼皮，再抬起下巴並後仰前額以靜觀前景，才是瞇眼最輕鬆的姿勢（如圖3）。這樣的瞇眼，不會讓人有縐起的眉頭或短縮的眼角，而且可減少女畫家的魚尾紋。

此外，輕鬆的瞇眼可以讓你的雙眼不因凝視而避免對焦，令人更能弄清楚、看透物體明暗面所造成

圖1.「左眼之眼輪匝肌」

圖2.

圖3.

的抽象構圖，因爲不去注視細節才能觀照〝整體〞。這個方法頗似束洋武士拔刀決鬥時所探的〝觀法〞，他們必需避免凝視對方的任何一部分（譬如刀尖、雙足或逼人的眼神……），才不致被敵人的小動作所欺而血濺五步，這種看穿對手的劍客眼法據說是由佛教的禪坐要訣得來，它可令人減少情緒的干擾，理智冷靜地克服困難、達到目的。除了構圖時需瞇眼之外，在作畫過程中，這個方法可用來比較不同顏色面是否分屬不同的明暗度、或共屬相同的明暗度，在作畫結束後，此法亦適用於檢討自己的作品，一幅畫若是光源交代清楚，在不良照明下亦不致降低其立體感，我常在畫室中拉下窗簾，在陰暗的角落裡坐著審察畫架上的作品，夜晚時則關掉室內燈，僅由街上路燈透過窗戶的微光試著找出缺點。如果讀者有興趣的話，不妨用上述的各種方法去測量牆壁上的任何作品或本書的圖片，您將會發現，這個尺度並不適用於某類現代繪畫。

英國哲學家羅素説，每當他滿懷熱情地想作某件事時，總會用理智去考量那昇起的激動是否合乎公理正義；同理，每當筆者看到某種景物而興起作畫的念頭時，總用理性的方法追問自己的內心：「爲什麼你會對這堆石頭感興趣？是它的整體嗎？或是它們形狀的變化？或

〝小草〞連續步驟圖 陳立德畫　　　　　　　　圖1

圖2

圖3

圖4

是其交錯的陰影？」透過不斷瞇眼的冷靜審視以確定〝想表現的主旨〞後，才決定採用何種法子（採用何種顏料，油畫或水彩〞），採用何種畫布或畫紙，採用何種技法等），以達成目的。筆者發現這是表達感情的好法子，理智和感性絕不是互相敵對的東西，沒有理智作爲後盾的感性總有脆弱之慮。一般

〝庭院〞連續步驟圖　陳立德畫

圖1

圖3

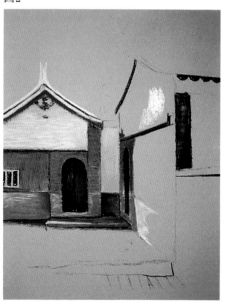

圖2

圖4

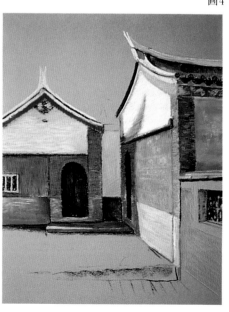

而言，客觀地瞭解光線的方向是分
析物體明暗面的依據，而色彩的感
受、喜惡往往是個人的偏好，所以
古典畫派的畫面上明暗度的表達總
是傾向週詳的考慮，呈現理性細緻
的安排，而過份強調個人主見的現
代人難免擴大其感性的份量，畫面
的色相彩度是提高了不少，於是霸
氣往往壓過了古人的優雅。如果讀
者仔細地觀察身旁的諸多物體，或
許會發現某些曲面的明暗度有連續
性的變化，但任何人若企圖忠於事

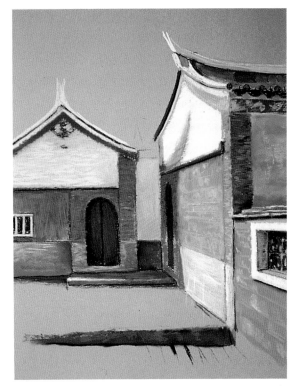

圖5

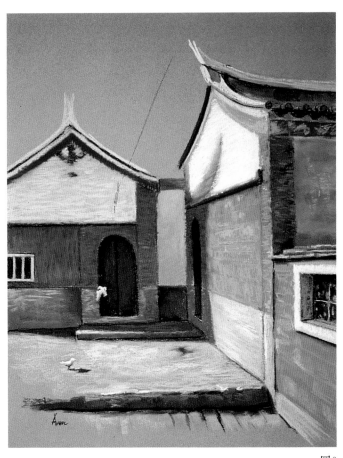

圖6

實而作出無窮多的明暗度必將徒勞無功，所以作畫者只好〝理智〞地將明暗度的差異簡化、區分為數個等級，而瞇眼且不對焦之所見，恰好能滿足這個需求。

當讀者決定將實景簡化為 n 個明暗度之後，接下來的便是如何在畫紙上製造 n 個明暗度，然而分辨畫面上不同色塊的明暗度是件不容易的事，明暗度的高低有時是相對

比較得來，作畫者的第一筆便和畫紙的本色產生了明暗差異對比，倘若使用純白的畫布則易令某些油畫家無從作準確的比較，所以有類畫家喜歡在白色的畫布上先塗上一層灰調子明暗度的底色，方便在開始作畫時掌握明暗度的高低，而粉彩畫家最常用的亦是灰調子的色紙，其原因與油畫家相同：要以畫紙的明暗度為比較的基準，用較暗的顏

料表現暗帶，較亮的筆表現亮帶，快速地建立畫面上的明暗對比。

一旦建立了明暗度，光源的方向便被顯示，色彩的問題才能合理地感性解決。就〝觀察〞而言，物體的外形決定了物體的明暗面，但就〝繪畫〞而言，物體的明暗面決定了物體的外形，輪廓線和明暗度當一併考慮，初步構圖時，有些畫家先確定了明暗面的位置之後才輕

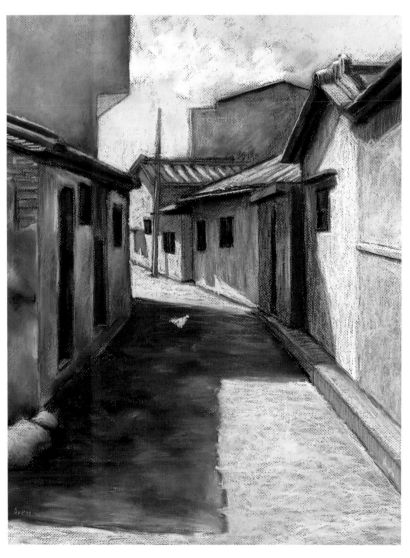

〝客家小巷〞
陳立德畫

輕地勾勒輪廓線，有些畫家則倒著作，有些畫家採取兩者混著作，筆者不認為這三種作法有何高下之別，每一種流派皆有好手存在，但是他們在正式上色時，心中絕無輪廓線的念頭，而且往往透過筆法將明暗度和色相一併解決。

不論你打算將作品的明暗度分成幾個等級，屬於暗帶的部份應避免有太多的明暗度，暗帶之所以不易辨識全由於缺乏光線的緣故，倘若在暗帶作了詳細的明暗度變化，看起來便像是亮帶了。對於初學者，我的建議是：〝暗帶不要有超過二個以上的明暗度等級，設法在暗帶上有明顯的色相對比，如果作品的主旨趣味重心是在暗帶的話，更應如此。〞暗帶並非全然無光，只是缺乏光線，所以暗帶亦應作出光的感覺。

註1：太陽眼鏡多少帶點色彩，又不便隨身攜帶。

〝三三兩兩〞 陳立德畫

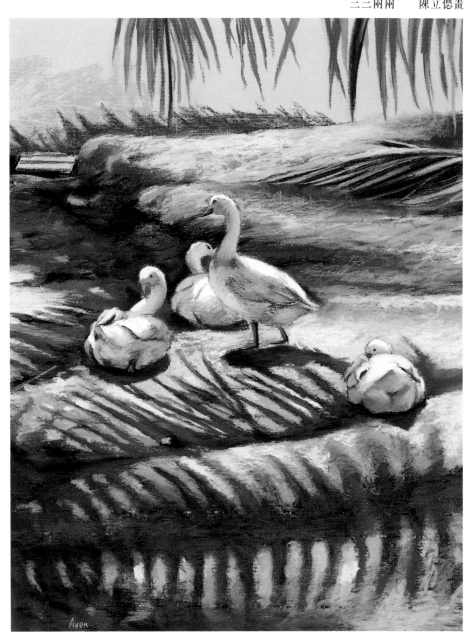

17

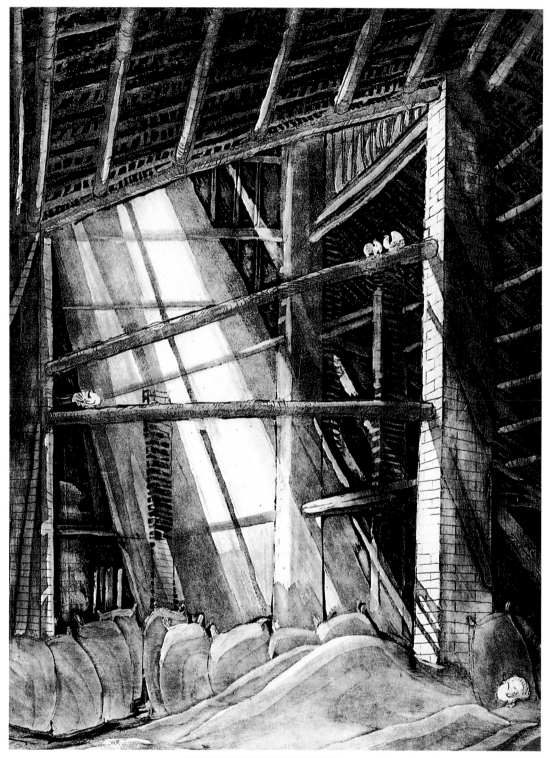

⑱

這張版畫完全以巧妙的明暗度　　〝米間〞版畫41×30cm 陳國展畫
變化表達空間的一切。

第三章
色彩

如何引導觀畫者的視線

第三章 色彩(Color)

本文的〝色彩〞意即不理會光線的明暗度强弱，單指光線在光譜或色環上的位置。光譜可視爲大自然的產物，譬如天上的彩虹之各色排列，不是人力可以隨意調換，而色環通常是人工所繪，用來教導學生理解色彩的原理。雖然物理學家艾薩克牛頓以三角菱鏡在極暗的室內將刻意導入的細光束分解爲六種色彩，但這種人工的彩虹之各色排列仍然遵循大自然的安排，在牛頓這項實驗之後一年，另一名科學家湯瑪斯楊作了程序相反的實驗，他將六色光混合成白色的光，並且發現了更簡易的縮減方法：只要紅(Red)、綠(Green)、藍(Blue)三種色光混合在一起，便可獲得白光的感覺，再將綠光和紅光重疊便得黃

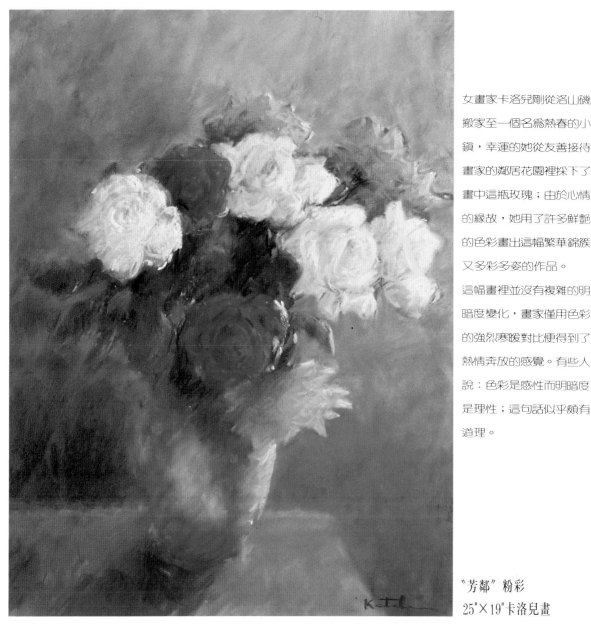

女畫家卡洛兒剛從洛山磯搬家至一個名爲熱春的小鎮，幸運的她從友善接待畫家的鄰居花園裡採下了畫中這瓶玫瑰；由於心情的緣故，她用了許多鮮艷的色彩畫出這幅繁華錦簇又多彩多姿的作品。

這幅畫裡並沒有複雜的明暗度變化，畫家僅用色彩的強烈寒暖對比便得到了熱情奔放的感覺。有些人說：色彩是感性而明暗度是理性；這句話似乎頗有道理。

〝芳鄰〞粉彩
25"×19"卡洛兒畫

❷⓿

光(Yellow)的感覺（光線是一種波，紅光的波和綠光的波重疊後並不變成黃光的波，但人眼若合併接收紅綠兩種光波後，所產生的感覺和單獨接收黃光波的感覺是一樣的；所以此處不說紅光加綠光等於黃光，而説紅綠二光重疊可得黃光的感覺。）而藍光和綠光重疊便得氰藍(Cyan)，而紅光和藍光重疊便得苯胺紅(Magenta)；紅、綠、藍三色和黃、氰藍、苯胺紅共六色便是牛頓光譜上的六個色光，而紅、綠、藍三色稱爲光學上的三原色，又稱爲一次色，但黃、氰藍、苯胺紅稱爲二次色，因爲後色乃前三色的混合所得。但目前除了電腦繪畫能使用光線(R,G,B)作畫外，其他的部門僅能使用顏料作畫，顏料混合的結果和光線混合的結果是恰好相反，因爲前者乃採用數學上的交集而後者採用聯集運算而得。如果吾人將R代表Red，而G代表Green，B代表Blue，Y代表Yellow，C代表Cyan，M代表Magenta，則下列

此圖若以明暗度的標準去分析，只有兩個不同的明暗度，所以這幅玫瑰本質上是以色彩爲主要的因素，頗有以色彩取代明暗度之意。

〝艷〞水彩畫
40×30cm 陳國展畫

的數學式子或許是精確的説明：

RUG=Y，BUG=C，BUR=M

以上是色光重疊的方式，但混合顏料的公式則是獲得兩色之間的共同因素：

Y∩C=(RUG)∩(BUG)=G

這是用黃色混合氰藍可得綠色的原因。

C∩M=(BUG)∩(BUR)=B

這是用氰藍混合苯胺紅可得藍的原因。

M∩Y=(BUR)∩(RUG)=R

這是用苯胺紅混合黃色可得紅色的原因。

因此，混合顏料中的一次色反而是光學上的二次色，而光學上的一次色，反而是混合顏料的二次色。讀者由下列的數學式可知爲何將紅色混合綠色不會變成黃色，反而是黑色的原因：

R∩G=(M Y)∩(Y C)=φ

在傳統的色彩學書本裡，把色環列出是不可缺少的事，但因現代電腦普及，讀者只要進入任何一種繪畫軟體調整R、G、B三色光值便可確知混色的原理，所以本書並不列出色環和光譜。而且讀者實毋須

〝熱咖啡〞粉彩畫
33×29cm 陳立德畫

熱愛喝咖啡的咖啡廳老板〝陳子方〞要求之下，我以代表熱情的暖色完成此圖。

牢記色環之架構，因爲顏料製造商生產太多的顏色讓作畫者使用。

根據物理光學的原理，三種基本色光的組合可調配成人類眼中的任何色光，但在生理學上，視網膜究竟如何感受、分辨不同顏色的理論猶是衆說紛紜，甚至有幾種感受顏色的細胞以架構人類的色感都未有定論，醫學界也因此無法徹底解決色盲的問題，直至目前的1995年，器官移殖僅止於眼球，視網膜仍是個巨大的困難，雖然攝影術和印刷術已十分發達，但這兩種科學的原理並不能套用於解釋人眼感色的原因，畢竟這兩種實用科技只是爲了滿足視網膜的需求逐步發展得來，所以本章無法如第二章一般，從生理學的角度解釋辨色的理論，僅能遷就實用的技法，介紹一些作畫的常識。

提筆上色之前，作畫者必需辨別他所看到的顏色，比較實景中各明暗面的明暗度和色相的不同，經過一番斟酌取捨的構思後，再挑出滿意的顏色塗上。觀察物體的顏色時，首先將顏色的種類定位；比如面對模特兒的綠色上衣的明暗面，可將之區分爲偏黃的綠或偏藍的綠，她藍色的嫵媚眼影是偏紫的藍或偏綠的藍，前者是分爲暖綠和寒

❷❸

"紅豆園之後" 油畫15F　陳立德畫

紅豆園之後的土地公小廟本來就
是紅色，我忠實地畫下原景，因
紅與綠的強烈對比，被綠所包圍
的紅廟便顯得十分突出。

"美麗與智慧"
陳立德畫

綠而後者分爲暖藍和寒藍；雖然藍色和綠色的色性常被歸類爲寒，但同屬寒色的亦可以比較寒暖。一般而言，紅、橙、黃、紫常被認定是暖色，而綠、藍往往被認定是寒色，但這種寒暖的感覺包含了生活經驗和心理因素；在屏東炎熱的夏日正午時，只要抬頭望著萬里無雲一片天藍，總給我〝燙〞的感覺，何在寒之有？有些畫家主張白色屬寒，但對於電焊工人而言，白點是灼人的火花，但這種燙灼的暖是經驗得來，辨色的寒暖或者應從〝比較〞兩色所得方是正確，或者寒暖色非指令人感覺寒冷或溫暖的顏色？若是如此，寒暖二字所指的又

是什麼？由此可見，將顏色分爲寒暖並不是個客觀精確的法子，換句話說，並不合乎科學，難怪有些人說：「素描靠苦練，用色是天份。」，但本人卻不如此認爲，區分明暗度的不同是依賴客觀的分析，分辨色彩和感受色彩的能力並非僅靠感性，不論感性或理智皆可透過訓練而提昇，否則歷來的大師何能在用色的境界不斷地自我突破？仔細欣賞林布蘭 (Rembrandt) 的畫作之暗帶，其色彩寒暖的變化是何等優雅豐富！我想，至少就林布蘭而言，他絕佳的用色能力大部份得自苦練。在第二章的最後一段提及〝暗帶不要有超過兩個以上的

明暗度對比……〞，如果你將暗帶的寒暖弄得豐富些的話，暗帶便較有發光的感覺。

由於寒暖來自於主觀的比較，所以有些顏料製造商將其各色顏料給予編號，如果你熟記其色碼系統的話，或許可以吸收該廠商專家的優點。或者，設法將你所常用的顏色在色環上的位置找出，透過這樣的學習，你將會有莫大的收獲。本章節並不列出某一名稱的顏色在色環上的位置爲何，因爲不同品牌的同一色名往往呈現不同的色彩。所以初學者應當採用固定品牌的顏料較爲妥當。

第四章

錯覺

如何引導觀畫者的視線

第四章 錯覺(Persistence &Complementary Colors of Vision)

有位處於熱戀的老友對我說：「上帝在她的臉龐創造美麗的瑕疵，多麼令世界迷惑的美人痣啊？阿德，你怎可說那是雀斑！」這絕非情人眼裡出西施，而是他的十一月女郎用來包裹其惹火曲線的白底黑圓點洋裝所產生的〝視覺暫留〞之魔術效果；讀者可以想像得出，那個昏了頭的男士之雙眼在那塊布

26

〝奉茶〞 陳立德畫

料上停留了多久！

如果這個世界真有不可挑剔的絕色佳人，我相信這位〝蜜雪兒〞不在其中，但是無可置疑的，好一個擅長利用錯覺的聰明女人。坦白說，她稍嫌蒼白的膚色在昏黃的燈泡下看起來是多麼健康，而其略帶紫的藍色眼影讓她平板的上眼皮顯得何等立體（燈泡之黃的補色是紫色），她的座位讓其臉部佔盡優勢，她的上半身有一半處於暗帶而身旁的偏藍壁紙的反射光讓其暗帶的左臉和亮帶的右臉造成微妙生動的黃、藍對比，而藍色系的眼影溶化在暗帶中，讓她單調的輪廓添加了許多活潑與浪漫的畫意。

這個世界並不完美，吾人的眼睛亦是如此，感謝上天，便是因為有了錯覺，人生與繪畫才不致乏味。錯覺若在不知不覺中進行，常帶來美感，就如同蘇格蘭的威士忌被視為生命的聖泉一般，為詩人湧出靈感；但錯覺若是過於強烈，常會引來不快。譬如手術房的護士和外科醫師的綠色外袍，是為了消彌長時觸目的血跡所遺留的補色效應，因為鮮血般的深紅恰與綠色互補。

如果人眼的錯覺也被放進畫面的話，作品則更像是〝人之所見〞，更自然且更富人性。但觀看事物的順序若是不同時，其獲得的感覺必然不同，所以作畫者必需自覺其〝看〞的先後次序，才能作出其眼之錯覺，也才能讓欣賞者看見〝作畫者之所見〞。

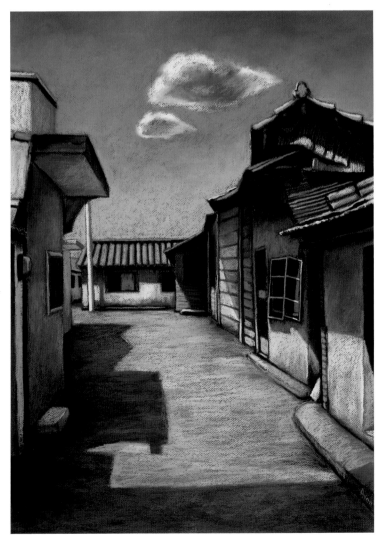

〝小巷的午睡時間〞　陳立德畫

本文所提的錯覺是指肉眼器官的感受，而不是指腦部的成見。譬如說，黑髮美女的髮絲暗帶不是黑色，而亮帶亦不是灰色，這完全視其所處環境而定，而我們腦部的成見告訴我們，黑色和灰色是頭髮的明暗；在視覺上，所畫的是眼之所見，但畫中的涵意應該是心中的主張。

〝無形的鎖鍊〞　陳立德畫

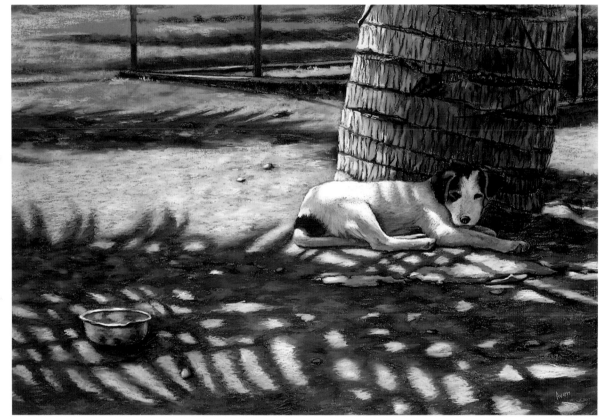

上圖〝無形的鎖鍊〞所描述的是一隻看守果園的混血花狗，時間是中午兩點，無處可去的牠只能靠在椰子樹幹旁納涼，午間的微風，讓陽光穿過枝葉的空隙，左右搖晃，用椰子葉模糊的交錯光影，覆蓋在牠不甚強壯的骨架，也編織出其身傍的藍色碎布，照亮了圖左下方的鋁合金空碗；這幅畫中狗臉的藍綠黃之灰十分豐富，用來表達作畫者在注視地面複雜光陰和眩目的空碗金屬強光後，其視覺暫留在狗毛上的錯覺，也用此豐富的灰來襯托花狗空洞的眼神，地面的葉影是土色，綠色交疊在不完全被填滿的藍色底色之上，土是泥土的本色，綠和藍則是樹葉和天空的反射光。

單眼和雙眼

如何引導觀畫者的視線

第五章　單眼和雙眼

觀看風景時，若分別遮住左右眼，你將會發現，任何單眼之所見皆不同於雙眼之所見，雙眼比單眼有更寬廣的視野；就左眼的個別使用而言，由於鼻樑的阻礙，左眼的右方水平視角較左方水平視角來得小，前者是60度而後者是90度，也由於左鼻翼的阻礙，左眼的右下方視角僅有50度，正上方的仰視角是50度而正下方的俯視角是70度。以上的數據是白種人在醫學上測試而得，但就鼻子不高的東方人而言，鼻樑和鼻翼方向的視角應該比高鼻子的白種人寬闊些。

醫學上測試視角的儀器是一座

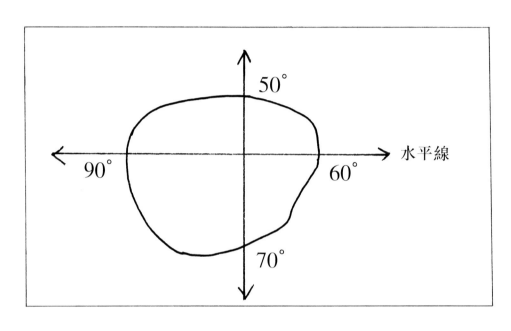

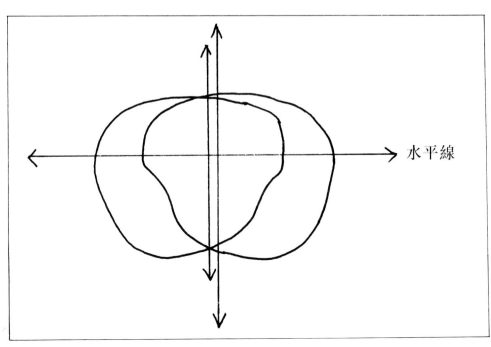

臨摹球面運動的金屬曲尺，用以檢查眼睛的疾病，所以在眼科醫師的描述裡，視野常被比擬爲一座浮在黑暗海中的尖突孤島，簡而言之，視野的分佈圖並非一個平面圖，但本章不是醫學系的教室，所以讀者可將之視爲一般的平面圖。左圖是依據左眼視角（角度）所繪的視野圖，它的形狀和常見的太陽眼鏡片非常像（或許讀者依此可推測眼鏡形狀的由來。）假若以正切函數換算俯視角與仰視角的函數值之比，吾人可得以正切函數換算俯視角與仰視角的函數值之比，吾人可得tan 70°：tan 50°=2.305：1，這說明了爲什麼在平視遠方風景時，水平線差不多在畫面高度的2/3處，爲何人類看到下面的範圍總比上面的多？

"祭典中的微笑"連續步驟圖　陳立德畫　圖1　　　　　　　　　　　　　　　圖2

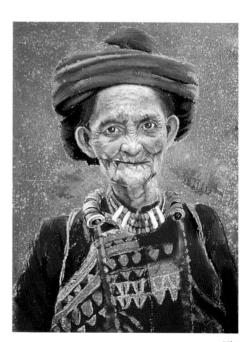

圖3　　　　　　　　　　　　　　　圖4

我猜這是由於人類在進化的過程中所遭遇的危險和食物多半來自地面吧！

如果我想作得符合一般的視覺經驗之效果時，我常把水平線放在畫面的2/3高度；比如本書第11章裡的〝孩子們和舅媽〞。

如果將雙眼的兩個視野圖的圓心點儘量靠近時，則合併的是〝雙眼視野圖〞，讀者是否覺得有點像是常見的大型潛水鏡？從這個〝雙眼視野圖〞可以解釋風景畫為何以橫的居多。

單眼與雙眼之所見，何者較佳？這端看所要表現的〝看法〞為何而定。如果你想表現屏東平原的遼闊，則畫你雙眼之所見似乎較好，如果您想畫出透過鑰匙孔偷窺出浴女的感覺時，畫您隻眼之所見較能有逼真的臨場感；在印象派巨匠朵嘉(Degas)的浴女圖中，似乎真有這樣的感覺。

以上所提，是中、遠距離的〝看〞法，就短距離而言，雙眼所見和單眼所見的差異，主要在於被觀察物的〝空間立體感〞，而不是兩種視野的寬窄，這種差異在正前方近距離的物體位置關係上最為顯著，因為雙眼所見是不同觀察點的透視；左眼比右眼看到更廣的物體右面，比如正前方模特兒的右腮延伸至右耳垂的斜面，觀察者的左眼比右眼看的更〝多〞，反過來說，右眼比左眼看到更廣的物體左面。

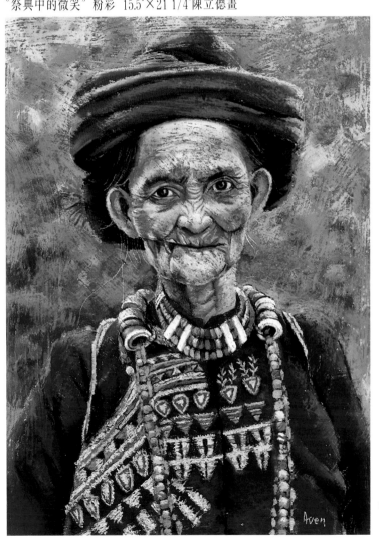

〝祭典中的微笑〞粉彩　15.5"×21 1/4"陳立德畫

在左圖〝祭典中的微笑〞中，這位排灣族老太婆的右耳完全呈現但左耳則被左顴遮住了一小部份，這是因為她的臉略微左轉，這也可從其右臉面積比左臉大而得知；但是其與右耳相鄰的右頰亮帶，是表現作畫者之左眼所見，其右肩上蜻蜓珠項鍊所穿過的銀環靠頸部之暗面下沿，是呈現作畫者右眼之所見，因這些銀環左側下緣非作畫者之左眼可見，此外，老太婆的右鼻翼外側是作畫者左眼之所見，其左鼻翼之外側是作畫者右眼之所見，當筆者與這個模特兒在近距離四目相交時，她的雙眸連線雖略傾斜但與筆者的視點水平線同高，所以我將其雙眼位置放在畫面的2/3高度上，讓畫面合乎一般的視覺經驗。本圖所畫的是樹蔭下在明亮的漫射光之中的笑臉，而非傳統的3/4測光肖像，以吻合原住民之情。

32

光源

如何引導觀畫者的視線

第六章 光源

作畫是否一定得畫出光的感覺？答案是〝不一定〞，然而有些畫派非常考究〝光〞的表現，〝如何畫出光的感覺？〞這個問題早已經過無數次的討論，但這並非本章的主題，不同光源的選擇才是有趣

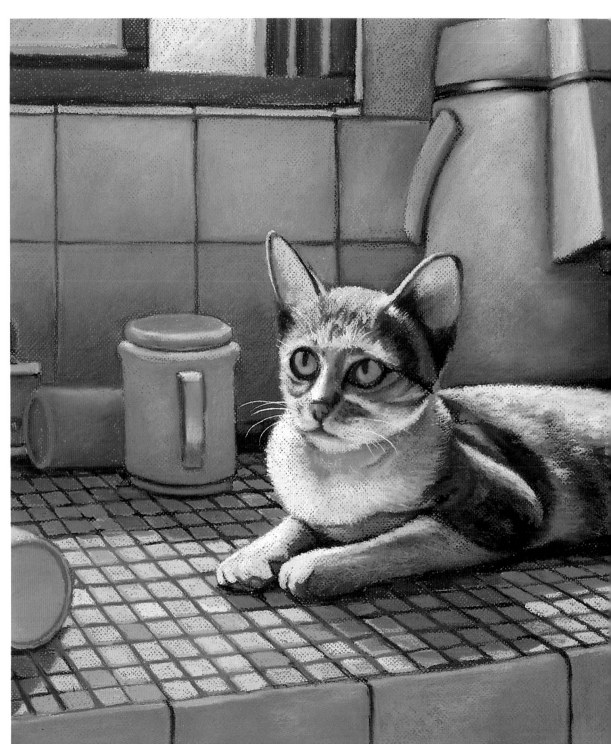

的開始。通常自然光源的選擇常有些〝被迫〞的因素，譬如倫敦的畫家之霧景畫比屏東之霧景畫來的多，可是人們還是挑選其喜愛的事物去畫，作畫者心中所想的除了〝如何表現某種光源下的事物〞之

深夜寂靜，清涼的月光穿透了玻璃窗，照射在藍色琉璃台上的雄貓，廚房中無人無燈，整個空間充滿了藍色瓷磚的反射光，貓眼瞳孔全開讓藍光進入眼球而由視網膜反射出純淨的藍光，此圖的光源雖覆蓋了許多部份，但主題卻是貓的〝凝神〞，所以一雙被畫成發亮的藍眼成了第二光源之後，更顯炯炯有神而確立其在畫面中的地位。

〝廚房裡的哲學家〞，粉彩畫，55×75公分　陳立德畫

外，還常有〝如何利用某種光源去表現某種主題〞（註一），甚至故意去挑選某些高難度的光源再以征服的心去克服技術上的作法；從簡明的單光源至多光源，事實存在的光源或虛擬的光源，旭日、晨光、炎熱的正中午、日光燈下、暮色、月光下，側面的光線方向或正面或逆向的光源等地球上的景光皆完成之後，有些科幻畫家畫出了太空中遙遠的火星風景，雖然光源是五花八門，但光源必需遷就繪畫的主題，光源必需搭配氣氛，除非光源本身就是主題。

如果繪畫的主題是一隻神氣活現的貓，則光源可挑選在半夜三更的月光，因爲晝伏夜出是貓兒的天性；如果所畫的主題是一隻仰賴餿水桶殘餚維生又得應付陋巷惡犬和虐待動物的頑童而在夾縫中不得溫飽的野貓之狼狽不堪時，則鐵皮屋頂下的〝正中午〞是個不錯的時刻，理應熟睡但兩眼無神才是正中午的夜貓子。

註1.：主題通常是指在畫面上看得見的東西，譬如女人的臉，樹林的霧氣，吹著旗幟的風...。

這是一隻無主的左撇子野貓，在巷子口用左前足撈取餿水桶殘餚是牠每日的主餐習慣，但由於必需對抗街頭巷尾成群結黨的劣犬之騷擾，而弄髒一身的貓毛，狼狽的牠爲了避開頑童，只得躲到無人的鐵皮屋角落，尋求較安穩的休息；在這張畫裡，蹺起的尾巴表示牠的緊張不安，雙眼無神，左前足雖已曬乾但貓毛疆硬，早已失去應有的柔軟和光澤。

〝牆角下的快爪，粉彩畫
55×75公分　　陳立德畫

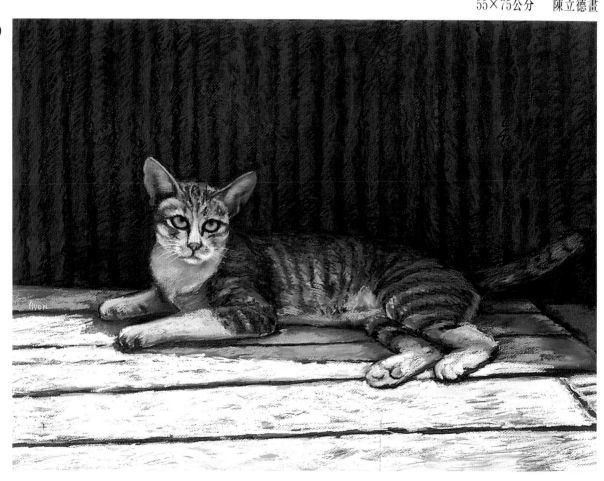

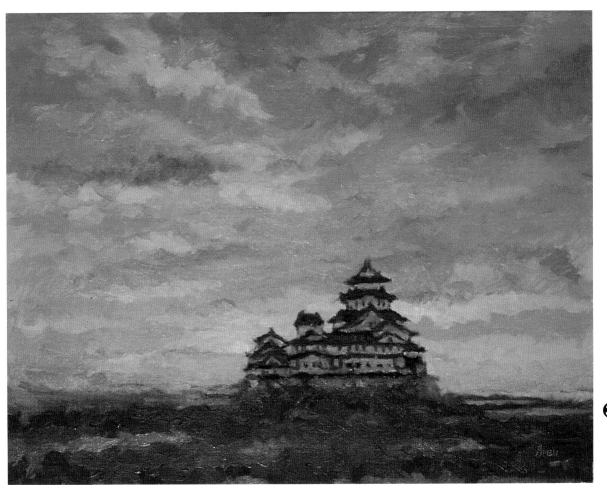

旭日東昇露出一半的臉，逆光的白鷺城和前景在潮濕的清晨空氣中更顯得模糊，多彩的天空表明這是一天〝美好的開始〞，此圖的主題既非旭日亦非白鷺城，而是清晨的〝美好〞，用來慶賀京都大學人間環境學系的成立。

〝日出白鷺城〞油畫6F　陳立德畫

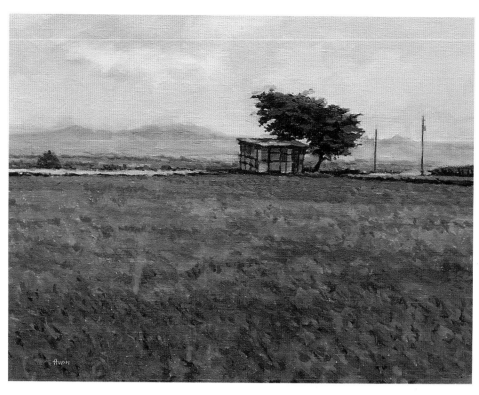

晨霧正在消失，但圖中的一切仍然潮濕，太陽躲在濃雲之後，本圖所畫的是漫射光之下的屏東縣九如鄉村。

〝晨光〞油畫
10P　陳立德畫

在中午一點的大太陽之下，空氣不再潮濕，所以遠方天空中的雲朵清晰可見，雲的造型說明了風的存在，而地面上的水稻秧苗線條亦顯示了風向亦引導觀畫者的視線至左邊地平線的遠方。

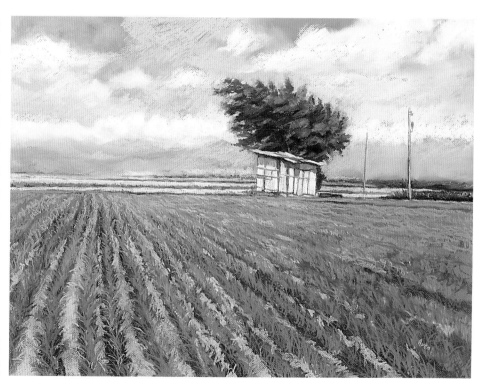

〝春風〞粉彩畫
55×75cm　陳立德畫

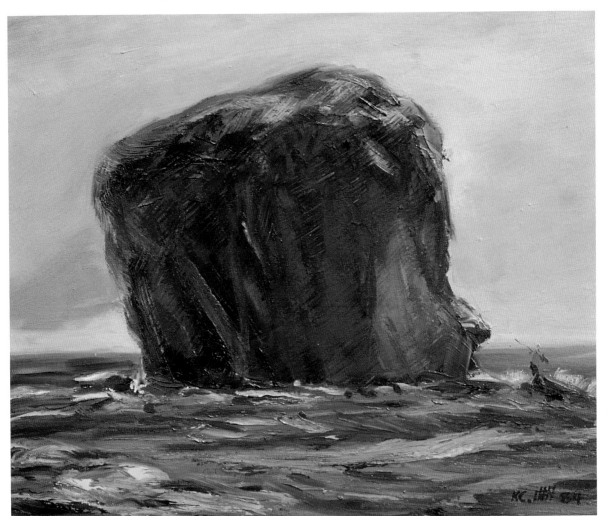

此圖的主題被安排在逆光的地位，　　"船帆石"油畫45×38cm　　陳國展畫
整個巨石幾乎全部處於暗帶之中，
和遠方的天空成兩極的差異，爲了
在簡單中求變化，這塊巨大的船帆
石被畫成伸出鼻子在海面呼吸的巨
人頭部，似乎象徵眺望著光明。

春之允諾　粉彩　15"×11"　卡洛兒畫

光；這兩個光源一強一弱又互相逆向，而且畫家的位置恰在正、逆光的線上，這是一般畫家經常避免的困難角度；通常畫家喜歡站在光源的側面，以斜角去觀察光影投射的明暗度變化；而逆光或正面光的明暗度變化之表現並不容易，所以色感優異的卡洛兒在此圖中，毫無困難地以寒暖變化取代了明暗度變化，並表明了畫中各物體的遠近等相對關係。

此圖是多重光源的佳作，主要光源從前方逆光射入了卡洛兒的眼中，而次要光源直射靜物的正面產生畫中瓷器的光滑面反射

此圖有兩個光源，從窗外傾洩入室的主要光源和天花板上日光燈的第二光源；畫家以這個第二光源來表達形的戲劇性和統一的感覺；其中最強烈的對比置於圖左方的兩個人，他們是本圖的視覺焦點。

"老傑克森理髮廳"
油畫22"×31"
福列特曼畫

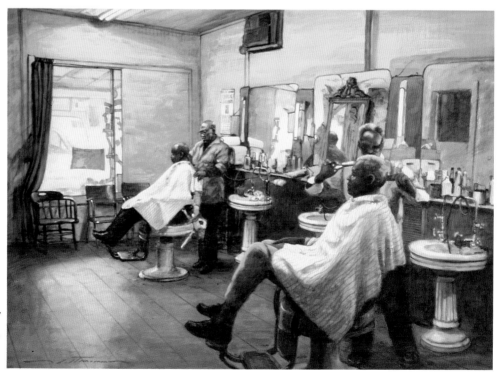

"吉米・雷德"　油畫31"×19"　福列特曼畫

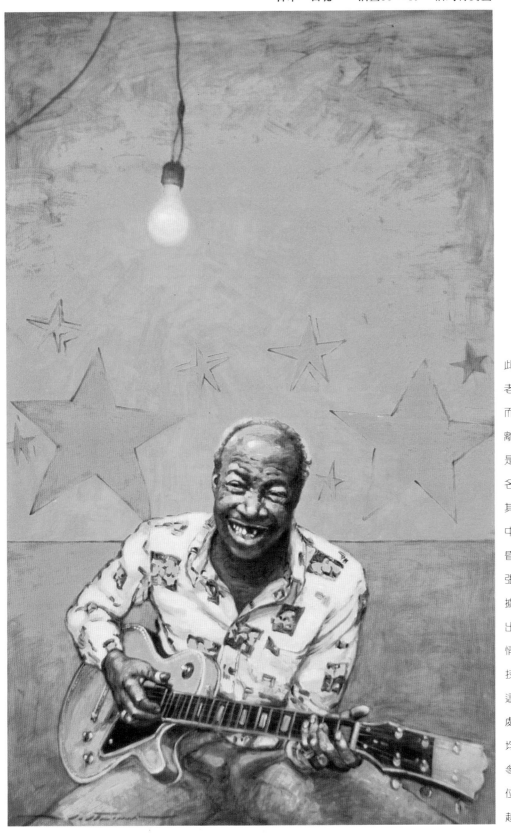

此圖是參考一張
老舊的黑白照片
而來，畫中早已
離開人間的主角
是密西西比河著
名的藍調歌手；
其上方燈泡是畫
中唯一的光源，
昏黃的光線是整
張畫面進行的依
據，並用來營造
出某種戲劇化的
情調；從作畫的
技術角度而言，
這幅畫最珍貴之
處是燈泡與背景
均為虛構，雖然
參考照片，但這
位畫家展示他優
越的想像力。

在宜蘭的海岸作完此圖的畫家告訴
我，他採用選擇性採光的效果，以
表現曙光並吸引觀畫者的視線至畫
面上的主題。

第七章

看的角度和方式

如何引導觀畫者的視線

第七章 "看" 的角度和方式
(How do you see?)

　　假若繪畫的定義是畫出你的眼睛之所見（不論那是事實或幻想），則畫面上所呈現的，必符合人類"看"的共同習慣或姿勢。由於人類以雙足活躍於地面，脊椎骨通常與地面垂直，尤其是在靜止時，我們兩眼的連線常與水面平行；這就是在繪畫中，海的遠方與天空的交界線總是與畫紙的上下兩邊平行之原因，一個傾斜的海在畫面上十分罕見，或許就一隻經常作水面空翻的海豚而言，那是個親切的角度。

　　當獵戶仰首尋找天空的飛鳥或是農人俯視田裡的秧苗時，雖然其頸椎不與地面垂直，但其雙眼的連線依然與水面平行；所以，不論你所畫的是仰望的高樓白雲或是俯視

這是一幅仰首而視的圖，地平線在圖面的下方，天空佔了2/3的面積。

〝蔗苗〞　油畫10F　陳立德畫

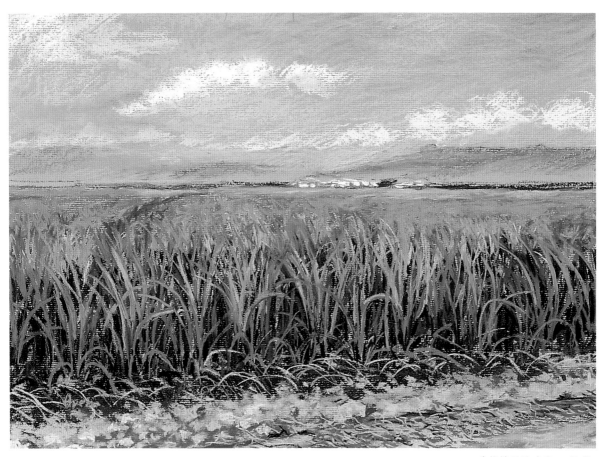

〝蔗林的遠方〞　粉彩
4開　陳立德畫 **45**

此圖是目光接近平視的角度，作畫者的目的是要引導觀畫者穿越蔗林而看至遠方的小村落。

的河床細砂或是平視的鄉村風景，你的視點水平線還是與地心引力的向量垂直。

　　動手作畫稿之前，你首先要考慮的是雙眼的位置和〝看〞的角度，判別在畫面上的那些物體是俯視、平視、或是仰視，換句話說，那些物體在你的雙眼之上或之下？那些物體在你的視點水平線上方或下方？不過作這些判斷時，你雙眼的位置和〝看〞的角度必需鎮定，頭顱不可上下左右搖動，僅能轉動眼球，因爲傳統的繪畫是作出以某

種觀點爲基準的空間，而非畫不同觀點之下的空間。

　　〝視點水平線〞的位置隨著你的抬頭或低頭而上下移動；比方說，當你站在一條筆直的大街旁人行道上平視著街道上的最遠方時，該消失點恰好與你的視點水平線重疊，而人行道上的地磚在你的視點水平線下方；但是你若略微抬頭仰望著二樓高的招牌，視點水平線便隨之往上移，而該街道的消失點便落於視點水平線的下方；此時路邊的公共電話亭內走出了一位穿著暴

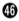

〝恆春之田〞　粉彩　4開　常夏畫

這是一幅略微低頭俯視的風景畫，
女畫家常夏站在斜坡上作了此圖，
所以地平線在圖面的上方。

露的女性，而你或許很自然地略收下巴微低頭注視著那離去的背影、從臀部至小腿地對焦，你的視點水平線在不自覺中往下移，則該街道的消失點便落在視點水平線的上方，如果你的頭顱跟隨著那女郎一起穿越斑馬線過街的話，位於你雙眼正中間的〝視點垂直線〞便因此轉動到對街的電線桿上。

如果你在這人行道擺上了畫架寫生，並將作品題名爲〝中午的立德街〞，意圖表現整個街景，則路上的人物僅是畫面上的陪襯，或許〝平視〞是個好角度；如果你將作品題名爲〝獨立的電話亭〞，意圖透過電話亭與其在地磚上的陰影表現出炎熱的氣氛，〝略微俯視〞是個不錯的〝觀點〞。無論你畫的是〝中午的立德街〞或〝獨立的電話亭〞，你〝看〞的角度一旦鎖定之後，在紙張畫面上的一切物體皆只能依賴眼球的轉動去觀察，而非轉動的脖子；即使你所要表現的是〝過街的女郎〞亦是如此。

視點水平線在畫面上的位置，可影響整張圖的感受；當你想表現的是大峽谷的偉大，站立山頂上的你若取平視遠方，並將視點水平線定於紙張的上半部，腳下的谷底全在視點水平線之下，則空曠的氣勢比較容易產生，因為作畫者表現的是一種〝超然的態度〞所描繪出的大地。假若想表現的是對腳下河床砂石的關心，筆者寧願採低頭俯視的角度，將視點水平線放在畫面上主題的附近，而非在紙張的外面；這樣的觀點比較有〝正視〞的親切感，觀畫者比較能感受關懷的氣氛。

當吾人注視著某物時，我們的眼睛已完成對焦的動作，所以靜態的圖所畫的往往是對焦之後的感覺，但是某些動態的作品所畫的是改變對焦至完成對焦的過程中之所見，比如本章的〝往美濃〞，我將視點水平線鎖定於騎單車的農婦，但畫出我的視線從地面上的樹蔭運至農婦背影過程中瞳孔對焦和目光

〝等待過街的女郎〞　粉彩
50×65cm　　陳立德畫

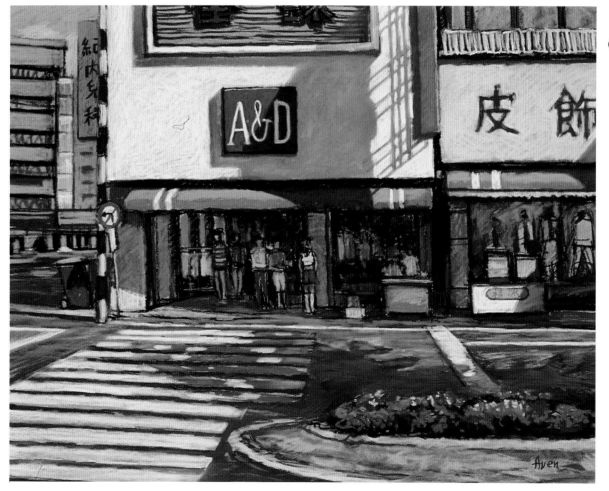

上揚的〝感覺〞，在這幅畫引導觀賞者視線走向的是柏油路面上的線條。

不同文化背景或不同個性的人常有不同的視覺習慣，有位白種人畫家說：「人類的視覺方向習於由左而右，因為那是書寫和閱讀的習慣。」這樣的說法並不適用於某些東方人。那些打飛靶的射擊手只專注於會動的物體，而釣魚的好手必需搜尋河床上適合下餌的靜止水面；為了豐富作品，作畫者不應該

〝往美濃〞　粉彩畫
55×75cm2　陳立德畫

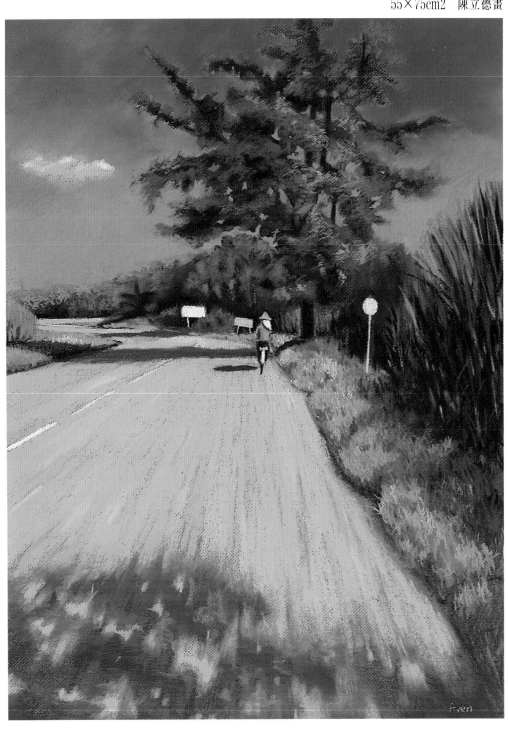

受限於某些視覺習慣，處理不同的事應有不同的方法，閱讀英文版的愛倫坡恐怖小說時必然左右搖頭，拜覽谷崎潤一郎的現代語版本源氏物語時只得上下點頭，處理不同的畫面便可能必需有不同的〝看〞的角度和方式。初學者不必毫不考慮地採用他人的構圖，因爲那不一定適合畫出你〝看〞的方式和角度。

〝你是怎麼想的〞決定了〝你是怎麼說的〞，所以〝你是怎麼看的〞決定了〝你是怎麼畫的〞。

〝灌溉〞　油畫
130×85cm　陳立德畫

〝較早啊，風景媧〞油畫　10P　陳立德畫

李白的心中有〝不凡的思考方式〞，所以產生了氣勢意境不凡的詩詞，那絕非單純的詞藻堆積可得。亞理斯多德對於人生有〝深刻的認識〞，才能說出令人深思的哲理。作畫者對於他所畫的題材應當有什麼樣的〝看法〞才能畫出優秀的作品？這個問題的答案是：熱情的觀察。

偉大的西班牙畫家歌雅筆下的游擊隊長是何等強悍，入侵的拿破崙傭兵與西班牙人民激戰場面是多麼令人沸騰，倘若歌雅並非浪漫的自由主義者兼無可救藥的民族主義者，畫中騎馬的摩洛哥人（拿破崙傭兵）的可恨彎刀，絕不可能有如此生動的描繪，如果歌雅不痛心彎刀下同胞的鮮血，敵人的彎刀不會

這幅畫所要表現的是霧氣下的青翠蘆筍，而遙遠的地平線那一方正是林園石化工業區，也是這不正常的霧氣原因之一。

〝蘆筍園〞　油畫10F　陳立德畫

這幅畫並無具像的造型，抽象的圖面所著重的是色之對比。

〝狀態〞壓克力畫　陳立德畫

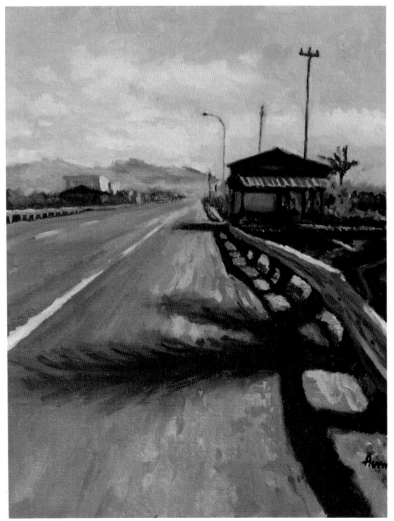

這幅畫是籍著路面上的許多現像來傳達〝感慨〞，柏油路邊的護欄已被撞彎，而路旁砂土覆蓋了柏油路面是因為一些橫行的砂石車造成，遠方早已模糊一片，這說明了公路的空氣品質之惡劣。

〝往林邊〞　油畫6F　陳立德畫

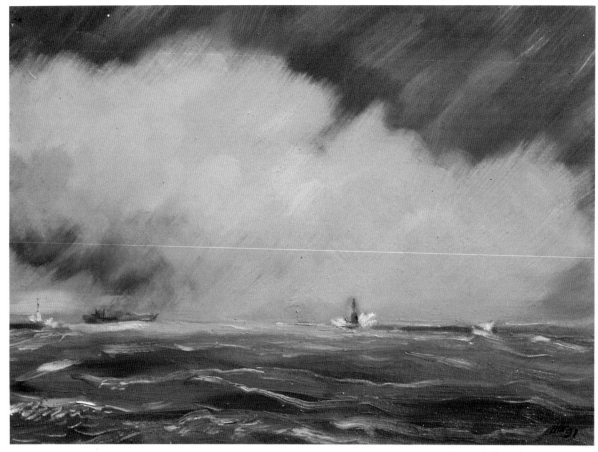

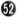

〝西子灣〞油畫　45×33cm2
陳國展畫

被仔細地觀察。

　　色彩最鮮麗的雷諾亞，其畫中的女性膚色誘人無比，若非他一向沉迷於天真的少女，恐怕畫不出這等白裡透紅脂肪膩香四溢的肉體，其女性豐滿的美在雷諾亞愈老時畫得愈好，因爲他說：「如果女人沒有了臀部和乳房，也許我將無法作畫。」

　　可敬的拉斐爾，其筆下的聖母是歐洲首屈一指，若非拉斐爾虔誠的信仰和對其夫人仔細的觀察（拉斐爾夫人是其模特兒）是作不來的

事，直到今天，歐洲人讚美女性最好的奉承是〝妳比拉斐爾的聖母更美麗〞。印象派巨匠莫內所畫的荷花池塘上的日本式拱橋風景是藝術的珍寶，但若非他迷戀東洋浮世繪豈能如此？熱過了頭的莫內已煞不住車，他金髮碧眼的妻子披上了火紅色的精製和服，和服上繡著拔刀的日本武士，莫內夫人手執日本扇子擺出日本女人的姿勢，其背景牆上還掛滿了和式扇子，透過熱情的觀察，這幅肖像畫確是不同凡響，如果有人告訴我，莫內繪此圖時尚

此圖的水平線置於圖之下方，這吐露了作畫者作畫時的看法是〝仰望〞，也因爲這是仰望的作品，所以最細膩的變化是在天空的雲彩中。

且品嚐溫過的清酒，我必然深信不疑。卓越的杜米爾（Daumier）在眾人矚目的〝漫畫新聞報〞中所作的諷刺石版畫讓法國讀者多麼痛快，其筆下的貴族、代議士、法官、銀行家和國王等一干帝制下的僞善冷血特權階級刻劃得無比傳神，若非杜米爾追求正義的熱情和尖銳的觀察，則腦滿腸肥的醜態何能躍然紙上？美國最有名的女畫家瑪莉所畫的母子親情是何等感人的溫馨，但若不是她感懷其母恩加上女性細膩的觀察，何能有大量的母愛作品？擅長畫芭蕾舞女的朵嘉，並不因爲在普法戰爭之後的視力衰

這幅畫的作者葉倫·福列特曼告訴我：「每一位藝術家皆應依據其情感喜惡去發展、表現其個人的看法和想法，這可以使得其作品獨樹一格。現實的寫實和詩般的寫意皆是我所愛，當我作畫之初，我是寫實主義者；一旦觸及想像，我便試圖作個詩情畫家。在此圖中，我用旋轉的垂直筆法作出天空、樹及水面，以求得有韻律的優雅。」

〝田園雅居〞　粉彩
29"×29　福列特曼畫

53

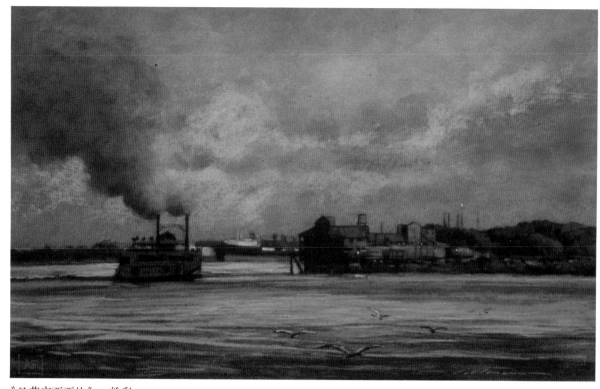

"日落密西西比" 粉彩
19"×31" 福列特曼畫

退而降低其熱情,透過長期留連歌劇院後台的觀察,舞女們俯首彎腰,高聳臀部,優雅地繫鞋帶,美姿才能留在畫紙上,他的眼睛在不能勝任油畫調色之後,改拿粉彩筆的作品更加迷人。哀傷的貴族羅特列克反映當時社會在19世紀尾聲之愁的手法無人能出其右,他的作品散發文明末期的殘香,那種腐敗的優雅是羅特列克以妓女戶為畫室才能描繪,為了徹底觀察,這貴公子以娼館為家,畫出了體面的上流社

會人士眼中的風塵女郎無奈的心靈。從娼妓到聖母,從國仇到舞女,從母愛到政客,從裸婦到國王,這些畫家們所畫的皆是他們最關心的事。拉斐爾是幸福的,他擁抱宗教的聖潔;歌雅是不幸的,他的最愛、西班牙是殘破的,而拿破崙成了他的最恨;羅特列克是悲哀的,因為他擺脫不了自憐;瑪莉是理性的超越,她描述昇華後的母愛;杜米爾是勞累的,他必需長期與惡勢力搏鬥;雷諾亞是享樂的,

畫家福列特曼大半生都在新奧爾良渡過,而密西西比河曼妙景色的無常變化常成為伊描繪的題材。在圖左方,汽艇與其拖曳的大塊濃厚的煙尾所構成之暗部和桔黃色的天空之明亮顯出強悍的對比;而這汽艇與煙尾所構成的暗帶和其右方的老舊船屋且達成了畫面的平衡;每當吾人審視逆光的船屋和汽艇時,眼光便會不自覺地移向兩者之間最亮的遠方小船。

這幅畫中,福列特曼已暗藏引導觀畫者視線的巧妙安排:首先是圖左方三角形的濃煙指向汽艇,汽艇下的水平波線再度牽引觀畫者的視線至老舊的船屋之暗帶,又移至圖右方之亮帶,以迄右端缺乏變化的部份後,觀賞者的眼神終究會止於遠方的小船——這才是本幅的焦點之所在!

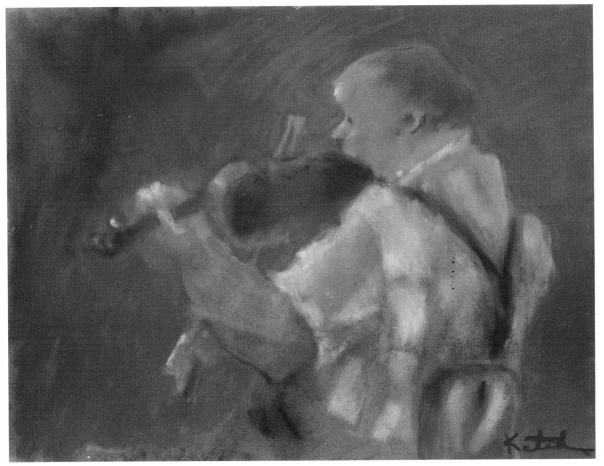

〝歐丁神劇的排演〞　粉彩
11"×15"　卡洛兒畫

這是一幅習作，畫的是音樂家的背面。當卡洛兒注視著這個演奏者後背時，樂器自然在焦點之外，所以其細節便被忽略不畫，而被凝視的後背便有了某些細部描寫，譬如其吊帶和灰髮。

他陶醉於豐滿的感官之美；朵嘉是冷靜的，他以旁觀者的身份體會女伶的優雅形式。這些畫家的動機決定了他們的一生，何者為優？何者為劣？就有益社會和個人而言，羅特列克的成績不佳，但以繪畫上的成就而言，他們皆一般高，因為他們對某些事在乎的程度一樣深。

一般初學者決定了要以某種構圖著手作畫時，常不自覺自己

〝看〞的方式，這有點像是說話的人不自覺其句型文法。面對一片田園美景，你的目光是否隨著前景的風中穗浪移動至中景的紅磚農舍而停下來？或者你的目光一直離不開動感的穗浪？如果你〝看〞的方式屬於前者，則中景磚紅農舍要畫得銳利些（見圖〝較早啊風景〞），若你〝看〞的方式屬於後者，則畫法相反（見圖〝灌

"農場紳士" 粉彩
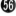 24"×30" 卡洛兒畫

溉"），倘若你"看"的方式是束看也美，西看也美，遠也觀近亦瞄的無次序觀察，則很難表達你的"看"法，這也就是爲何畫面上每一塊區塊皆賣力求逼真的圖反而不寫實的原因。

當作畫者意識到他"看"的方式時，他必然明白其所欲表達的主旨，這裡所說的主旨並不限於紅磚農舍等看得見摸得到的物體，這個"主旨"可以是蘆筍園四週的霧氣，亦可能是感傷的氣氛等精神上的狀態，或僅是單純的色塊之對比。

當卡洛兒面對著一簇花和穿著鮮艷的女士時，她承受的是"暖色"的籠罩；爲了畫出這種感受，她先將畫紙塗上了一層紫紅爲底色，作爲色相統一的依據。

這幅畫的主題是紳士，所以身穿黑色西裝的男士之左右兩側安排了鮮艷的女人與花，這是"萬紅叢中一點綠"的逆向凸顯方式；而紳士的目光盯著花，其女伴則一旁兒發呆，畫家的視角便是越過了花枝看著紳士。

所以這些花枝指向紳士，以引導觀畫者的視線方向和卡洛兒一樣，越過花枝看著紳士；而紫紅的底色也引導了觀畫者的視覺感受和畫家一樣，感到了"暖"。此圖不但成功地引導觀畫者的視線方向，也引導了觀畫者感受色彩的方向。

作畫最重要的事是〝確定主旨之所在〞，如果不明白所要表達的主旨，便是沒有目標，努力地上色直至不知如何落筆爲止，也沒有滿意的感覺，則一切都是白忙，有些人說：「畫到不能畫時，便已完成。」這句話並非正確，未動筆之前若已瞭解主旨之所在，則未待完成之前便已知道何時應該停止。作畫的〝主旨〞，便是找出〝你是怎麼看的〞，而〝你是怎麼看的〞決定了〝你是怎麼畫的〞，一待完工時，〝你是怎麼畫的〞決定了〝觀畫者是怎麼看的？〞

卡洛兒爲了作出晨光中農舍的距離感，濕氣彌漫的空間之遠方，農舍小而模糊且缺乏色彩變化，巨大的樹爲前景所以用色較濃但亦無銳利的邊緣；可見得卡洛兒作畫時並非凝視近處的樹；與其說畫家描述晨霧裡的一切，倒不如說是描述霧氣本身；此圖是畫其對霧景的內心感覺，並非盯住某物時的〝看法〞。

〝爽秋〞粉彩　11″×15″　卡洛兒畫

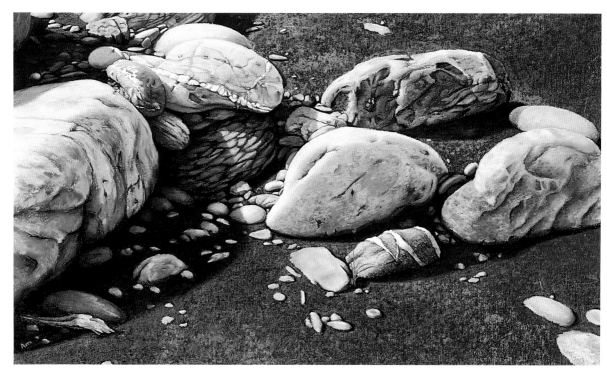

"昨夜雨後" 粉彩
90×53cm 陳立德 畫

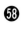

"老黃的午睡時間" 陳立德畫

第八章

記憶力和想像力

如何引導觀畫者的視線

第八章 記憶力和想像力

每一個人都有如真實般的作夢經驗，幻境中逼真的景像，在齊物論莊周夢蝶裡有淋漓盡緻的描述；足見在某些情況之下，大腦可摒棄瞳孔，建立內在的想像世界。套佛教的術語便是〝識隨根起，不隨根現〞，用俗話說就是〝心眼〞，德國音樂家貝多芬在耳聾之後尚能譜出名曲，所憑仗的莫非就是〝心

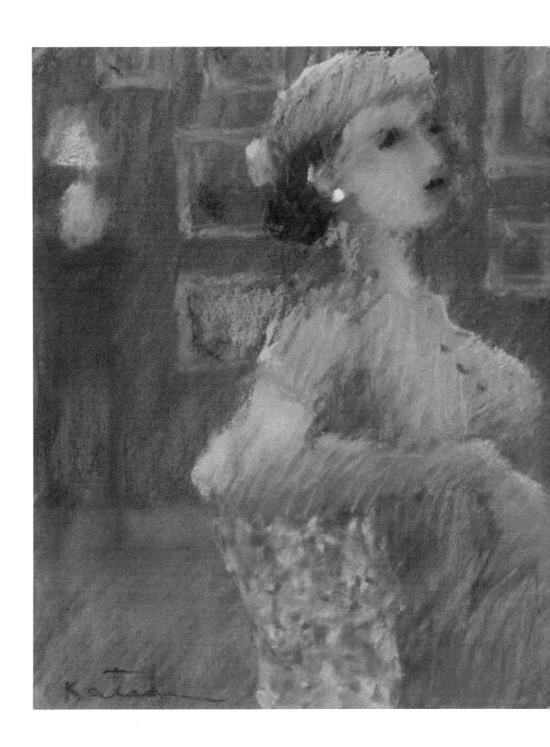

耳〃？白晝清醒時每個人都能閉上眼而在腦海中浮現重要親人的模樣，但對於較陌生的人事物則無此能耐。

粉彩，由於可快速地作畫與不利於修改，頗需要想像力，未下筆之前的某些形最好已透過想像力呈現在腦海中或眼前的空白色紙上。有些畫家的視覺想像力出奇地好

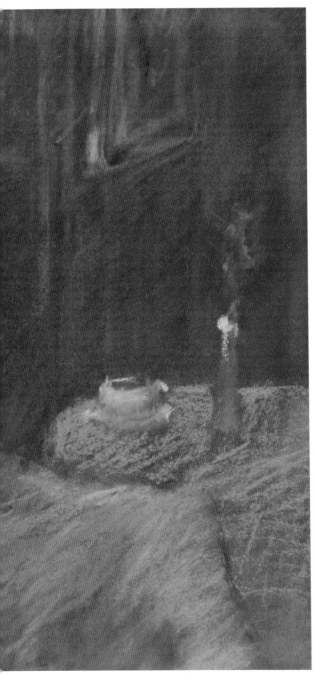

這位模特兒以裸體的坐姿呈現在卡洛兒之前，但畫家突然興趣，想要給畫面添加些現場沒有的氣氛；卡洛兒於是以想像力為這位〝裸女〞穿上了衣服並添加虛幻的背景。或許對某些讀者而言，這是不太能被接受的事；但對喜歡流連咖啡廳、餐館、宴會、劇院的卡洛兒來說，用想像力和記憶力將她所喜歡的沙龍搬到現場比拉著裸女到沙龍要來得輕鬆；而女性在面對衣櫥前皆不必試穿便可想像穿著後的模樣，所以卡洛兒這樣的女畫家要為其裸體模特兒〝換裝〞亦不是件稀奇的事。

〝在沙龍裡〞　粉彩　11"×15"　卡洛兒畫

畫家福列特曼請了他的
朋友和鄰居的小男孩爲
這幅畫穿上狂歡節的傳
統服飾，其背景和飄動
的彩色絲帶完全是虛構
的。這幅畫裡，模特兒
的動作、色彩和浪漫的
採光是強而有力的組合
。

〝小丑和吹喇叭的男孩〞
粉彩 39"×30" 福列特曼畫

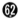

（註一），一幅畫透過計劃與草圖
之後，在尚未正式動筆之前，他們
或許已看見了完成品的全貌，然後
才動手複製一幅腦海中的景象。

　　經過了多年的經驗，我建立了
一種訓練想像力與記憶力的方法，
並藉以完成一些作品：

　　（一）記憶力

盯住你所要畫的靜物一分鐘後
方閉上眼睛，讓黑暗的眼前逐項浮
現每一樣重要的物體，用口頭叙述
〝想像畫〞中的各部，偶遇遺忘之
處則睜開眼睛重頭來過，反覆相同
的方法，直至你能用〝心眼〞背誦
它爲止。就理解的抽象結構而言，
這與用嘴唇背誦唐詩或不看詞譜唱

卡拉OK的學習過程沒有多大的不
同。

　　（二）想像力

盯住你認爲需要修改或不完美
的事物，閉上眼睛浮現原景，先用
想像力變換模特兒裙子的顏色（變
色比變形要容易許多），再試著練
習改變某些靜物的外形，拉長它們

或放大縮小，或假想調整各物體之間的比率或位置關係；如果桌上放了一顆花生和一瓶酒，而你無法預見將之左右對調的模樣，那麼動手將其搬動到你想要的位置再觀察其結果。這種事情常發生在作靜物畫之前，任何初學者都能預估某個花瓶該怎麼擺可能較理想些；在肖像畫中亦常有類似的要求；或許某位女士希望你將她的眼睛放大些，腰部則縮小些，當然每個女性都希望能凸顯其優點。

而在風景畫中將醜陋的水泥造電線桿拔掉或改為一棵樹苗更是常見的事。

筆者認為，每個學生本來就是依賴記憶力和想像力作畫的畫家，仔細觀察那些少年寫生時的動作，他們的視線終會離開景物而轉移至畫面，著色數筆後又抬頭注視景物，重覆這樣的動作直至完成作品；這些少年所依據的是數秒之前的記憶，並非數分鐘前的記憶；而前述的記憶力訓練目的，在於加深

入暮時分的大阪城石牆上的石縫中長滿了小櫻花樹苗，我將這些秋紅小樹組成日本四大島：北海道、本州、九州、四國，再將二次世界大戰後的舊金山和約裡確定失去的北方四島：色丹、擇捉、國後、齒舞依照地圖比率畫成天空中的四朵小雲，在這幅畫裡，本州中部的琵琶湖亦準確地被畫在其中。

〝四島情思〞　粉彩
55×75cm　　陳立德畫

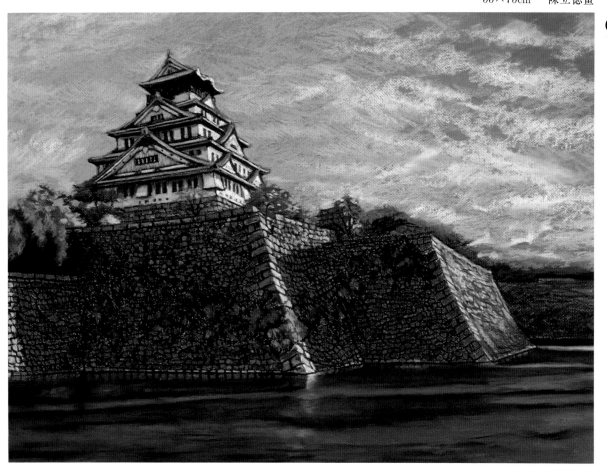

認識物品的印象和延長記憶力的持續時間，當然這得付出全神貫注的仔細觀察。

雖然上述的兩種訓練方法是分開的，但在閉上眼睛〝浮現〞影像時所需的力量很難歸類爲記憶力或想像力，它們緊密地相依爲一體卻又是截然不同的面貌。我將記憶力比喻爲左大腦或掌理智的分析能力，想像力則比喻爲右大腦或掌感情的創造、整合能力，就如同音樂家作曲一般，需兼具整合和分析的本事，也如同扣鈕釦之需要左右手一般，記憶和想像在繪畫上具有最基本的重要性，尤其是想像力一詞常被歸之於天份，但我認爲它就像一般人較少使用左手一樣，是可訓練的，並非天份的問題，畢竟靈巧的右手也是長期的運用得來的。

註一：西班牙的DALI和加拿大的FRANK FRAZETTA在他們的作品中展現了不凡的想像力，前者名氣響亮，但在我心中，後者的力量較稱得上〝出凡入聖〞。

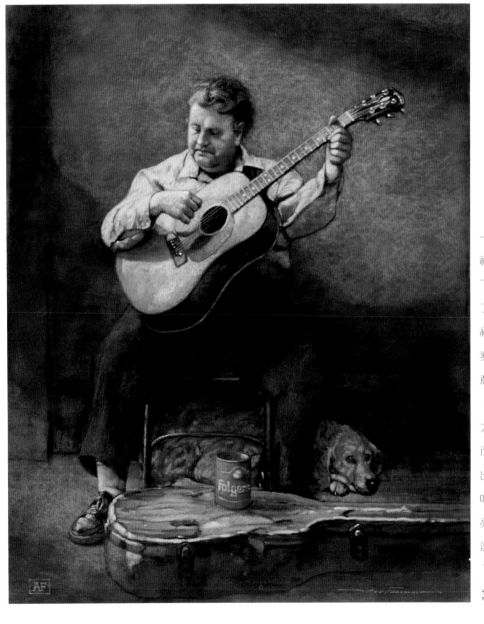

一個亮麗的艷陽天，福列特曼在一座大樓下的玻璃櫥窗前拍下了這個盲人的坐姿；福列特曼喜歡這位演奏者的型，但卻不滿意其背景的眩。於是，畫家運用他的想像力，將背景弄得簡模而陰郁以伴隨盲者奏出的憂鬱曲調－－咖啡色的陋牆襯托被照亮的主題，表現出簡潔的明暗式樣。

〝憂鬱的旋律〞　粉彩 38″×30″　福列特曼畫

64

如何畫出準確的比率

如何引導觀畫者的視線

第九章 如何畫出準確的比率

初學者共同的困難最初多是不知如何畫出〝寫實的架構〞，在一張肖像畫裡，常有一隻酷似的鼻子搭配了一個太寬的下巴或位置不知如何擺的左手。準確的比率並非不易獲得，讀者可嚐試以下的方法：

首先，你必需決定好〝看〞的角度，用輕微的力量標上各物體在畫紙上的相關位置（用輕微的力量是方便修改調整落筆之處。），再標出各物體的最上端、最下端、最左端、最右端，以完成各物體尺寸的大小關係；這裡指的上、下兩端是依據比較水平線而來，筆者常以左手持鉛筆齊眉成水平線，伸長手

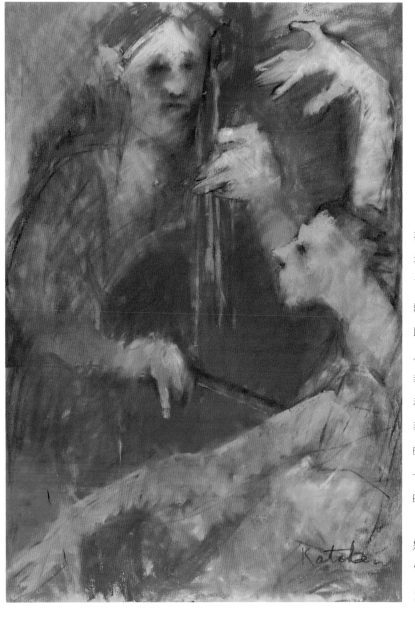

在舞者和樂手同台演出的面前，現場作畫的卡洛兒以飛快的筆觸畫得了演奏和舞蹈的雙重動感。

就一般人的繪畫經驗，求得準確的比率常是首要的鐵則；但在這幅動人的作品中，畫家用誇張的肢體比率成功地表達了兩位表演者的動作和力量；設使此圖採用講究準確比率的作法，恐怕不見得能有更出色的感覺。所以，準確的比率並非唯一的路，〝準確的比率〞或〝精準的比率〞不一定是〝正確〞的比率，能夠〝成功〞地表達的方法，才是〝正確〞的方法。

〝舞者和貝斯手〞　粉彩
39"×27"　卡洛兒畫

臂並眈上雙眼，將這虛構的水平線（鉛筆）移動至與被觀察物的上端重疊的位置，從這水平線，你可以判別各物體在畫面上是否在相同的水平線上，或是何者在上、何者在下。

相同地，筆者將鉛筆以垂直的方向拿著，伸長手臂，但閉上右眼，僅用左眼測量（這和水平線眈雙眼的方式不同，也因爲筆者以左手持鉛筆爲標右手拿粉彩筆上色的緣故），移動這虛構的垂直線至被

觀察物的一端，你可以判別各物體於畫面上是否在相同的垂直線上、或是何者在右、何者在左。這兩種觀察方式亦可用來檢討架構細節，但讀者必需留意的是虛構的水平或垂直線是爲畫紙而虛擬，只有虛構

現在？　陳立德畫

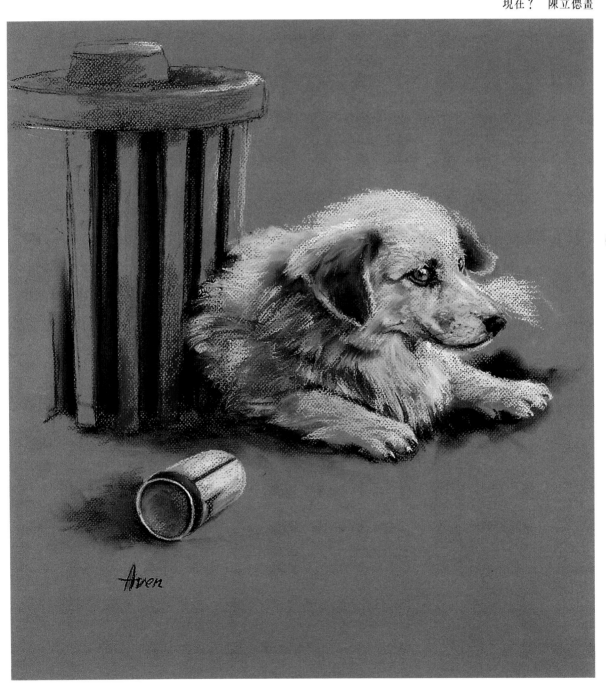

67

的水平線和現實的水平線永遠平行，而虛構的垂直線只有在〝平視〞的〝看法〞之下才與現實三度空間的垂直線互相平行。完成輪廓線之後，讀者應站在距離畫架之遠處，以雙眼檢討比率是否正確；初學者爲了謹慎，於構圖過程中來回地在畫架之前走動，經常從遠處檢討，更是個好辦法。

如果讀者作畫的參考畫稿是一張打格子的照片，你將會發現上述所提的方法是在三度空間內打格子，只是我們所用的垂直線和水平線可以被任意移動，以構成一個虛擬且十分精細的分格。

讀者之中若有曾經學習過中國武術的好武者必然明白蹲馬步的重要性，誠然搏鬥時得動作靈活，但

Aven

〝屏東雖然美麗〞 陳立德畫

若缺乏勁道便不能臨機應變，即不可能達到靈巧的境界，於繪畫的世界裡恐怕也是如此，準確的比率是個基本方法，但透過了眼睛、大腦的看法之後，或許經過了感性影響，心理頭或感覺上的比率並不再是刻板的客觀準確，如果要畫出主觀的感受，比率或許得依主題而修正，其實在許多不朽的名畫裡，其內的比率並不準確，只是因為畫家正確地傳達出其臨場感給觀畫者，以致於多人誤以為其作品內容比率準確 。

〝明天？〞 陳立德畫

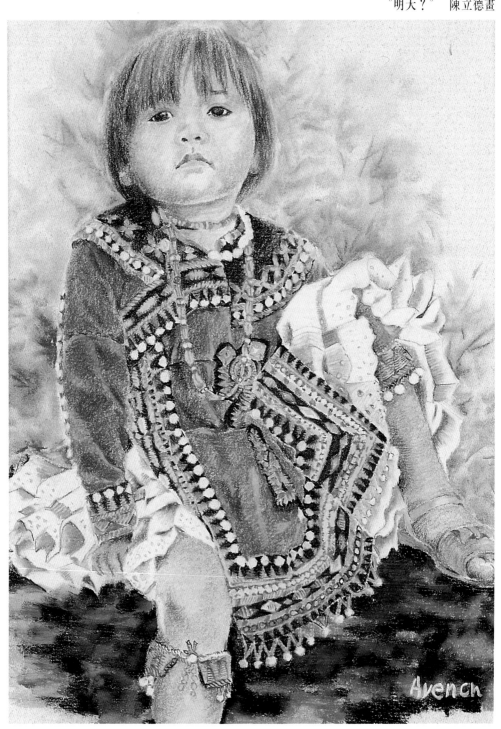

Avench

70

第十章

銳利與模糊

如何引導觀畫者的視線

第十章 銳利與模糊

在畫面上要表現遠近距離感最基本的方法便是控制銳利和模糊的對比，這主要的原因之一是地面上彌漫了一些介質（如果潛水夫能在海底作畫亦是如此，但旅行月球的太空畫家便少了這層考慮）；如果讀者畫的是遠方蔗林之前的一座轉轍器，而介於轉轍器和遠方蔗林之間的是載滿甘蔗的一節台糖小火車廂，則轉轍器應該比火車廂來得清晰或細節可辨，而且火車廂所載運的一大堆甘蔗是難以辨識，徒有形但無細節可言。因此在畫布上，轉轍器的筆觸應該畫得比火車廂銳利些，才能表現出兩者的遠近。至於遠方的蔗林因為和作畫者之間隔了許多空氣、水氣、灰塵而沖淡了明暗差距，其明暗對比和色相彩度絕比不上轉轍器來得明顯，其最亮處不比轉轍器的最亮處來得亮，而且其最暗處也不比轉轍器的最暗處來得暗，這遙遠的蔗林不但沒有細節、模糊不清，而且失去了形。

〝收穫〞油畫 72.5×53 cm2 陳立德畫

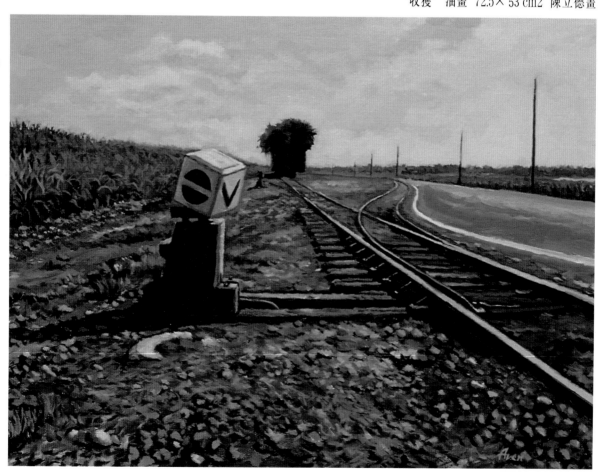

銳利與模糊除了可用以表現遠近之外，也是區分明暗面不可或缺的利器；在非常暗的角落，必然不能看得一清二楚，細節只存在於能被明察秋毫的亮帶，所以暗應比亮區要畫得模糊些。下圖的轉轍器雖是主題，但其暗帶並無細節且難以分辨。

　　除了以上的法則之外，畫面上的銳利或模糊也決定於作畫者〝看〞的方式，在焦點上的通常較銳利，焦點之外的必然模糊。下頁〝正中午〞的中央區大石塊堆積橋墩是作畫者注視之處，所以這個在焦點上的中景有銳利的輪廓，而圖左方的近景砂石因在焦點之外，所以畫得十分模糊，所以〝較近的較銳利，較遠的較模糊〞這句話並非真理。如果你所畫的是〝你所專心看的地方〞，那麼，那些並非你所專注之處必定不會有仔細的描寫，則觀畫者的〝看法〞必然與你相同，他們不會追究那些被你忽略的地方，他們的目光在一刹那或一連串的搜尋後必然在不自覺中遵循你的畫法而看到你的〝主旨〞。圖中由天上白雲組成的虛線折線結合水流的實線折線所構成的連續Ｚ字母鋸齒線引導觀畫者的視線方向，讓觀畫者從天上一直看到水流，但絕不致停留在前景的砂土。

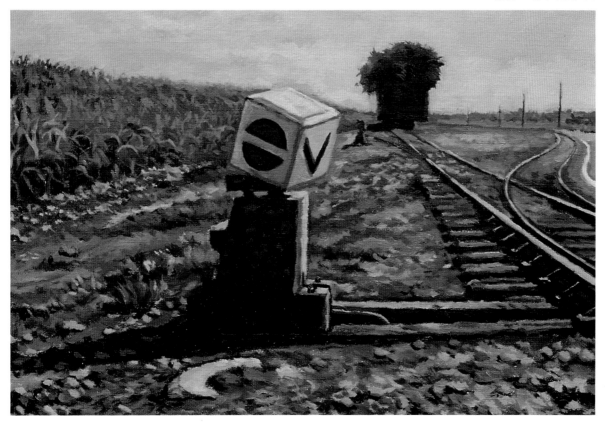

〝收獲〞之局部放大圖

73

搭了兩副鋼架並覆上鐵板後，卡車便可載運砂石或貨物過溪，而中央區的許多堆積石塊是爲了縮短鐵橋的距離而改變了河水流向成爲一個S形，也因此這些人爲因素造就的一堆石塊在美麗的大自然裡成了矚目的焦點，所以這些距離的石塊具有清晰可辨的銳利外形，然而臨危橋踩煞車的騎士揚起的塵土畫的模糊，以表示其動感。騎士、塵土和白狗的動向在此圖中被用來引導觀畫者的視線移向鐵橋，並被用來隱喻人類的慾望和行爲已帶領地球上的生物走向某一種地方。

〝正中午〞油畫
134×92cm 陳立德畫

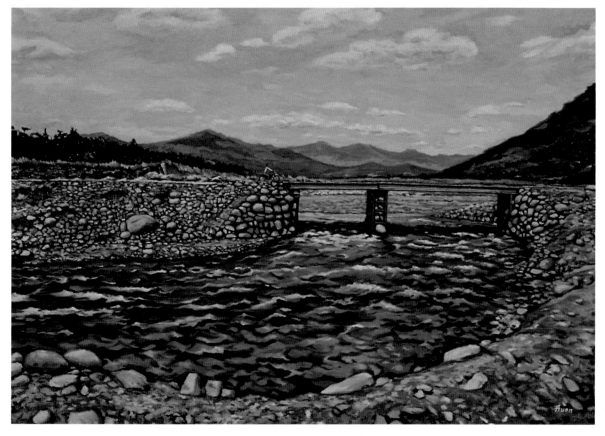

"正中午" 放大圖

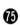

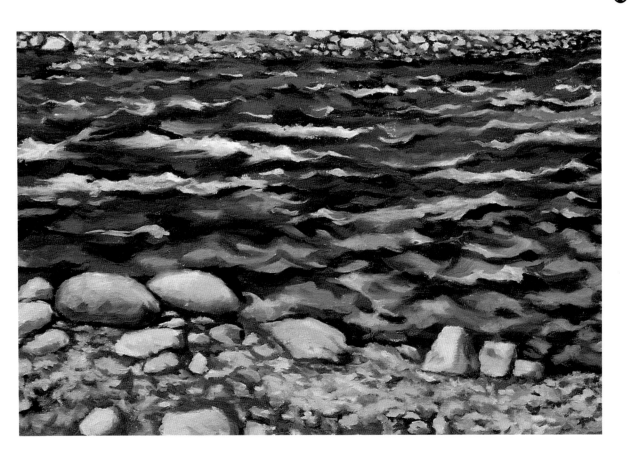

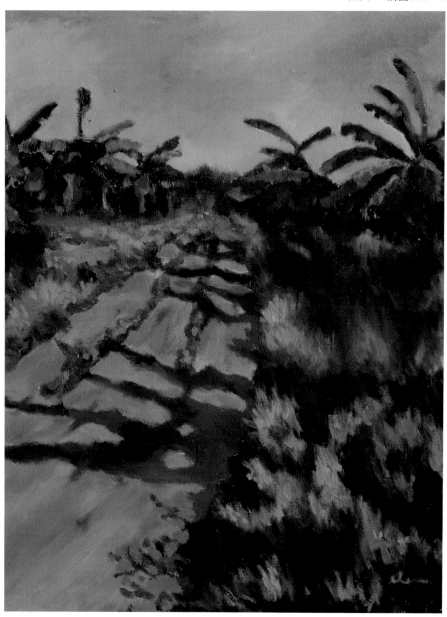

這幅畫裡，小徑上的香蕉樹葉陰影
畫得十分銳利，但是在雜草上的陰
影卻是最模糊的一片，同樣是香蕉
樹的陰影，卻有截然不同的差異？
這是畫家巧妙的安排，藉著銳利的
形以引導觀畫者的視線沿著小徑走
到模糊的遠方。

濃霧遍佈四處，卡洛兒以她最拿手的〝揉擦技法，將畫面上所有的一切弄得極度模糊來表現潮濕的晨霧。

〝晨霧〞　粉彩15″×11″　卡洛兒畫

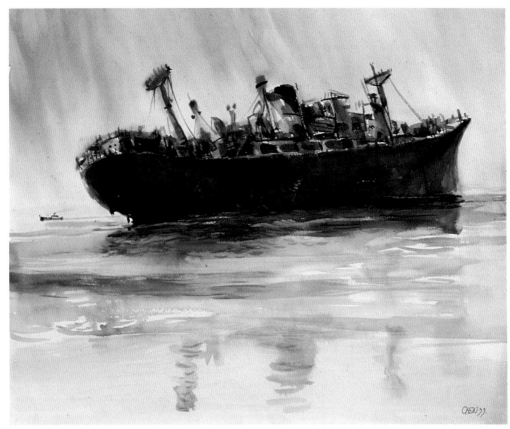

此圖所表現的
是微風細雨下
的商船，由於
重重細雨阻礙
了視線，中景
的商船完全模
糊，全圖僅前
景水波線條較
為銳利。

〝細雨中〞 水彩
45×38cm
陳國展畫

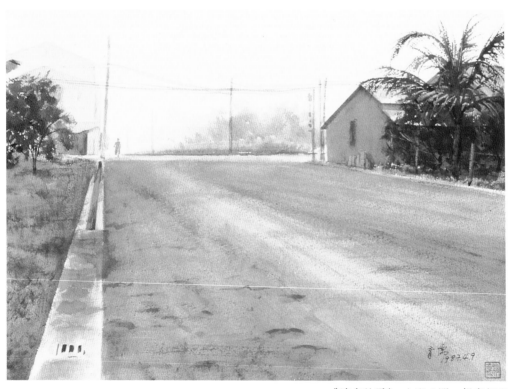

這幅畫採用濕
中濕和渲染法
為底，再以乾
筆作得銳利的
前景，遠方則
保留原來模糊
的面貌以獲得
距離感。

〝遠方的霧〞 水彩4開　楊育儒畫

在這幅雨街之景裡，福列特曼將線條與輪廓線的銳利及模糊操控得非常謹慎：在該被強調對比之處繪以銳利的邊緣，其餘則弄得模糊些，含混以作出雨中的潮濕空氣感。從街上撐傘人垂直持傘的情況看來，

這場雨落得未多受風勢，所以倒影和天空中有幾許垂直且迷濛的線條以寫明雨落的方向；事實上，吾人的眼睛常仰望天空隨著雨絲竟投落於路面的倒影。

〝雨天的傑克森市〞
粉彩28″×19″ 福列特曼畫

當卡洛兒專心要〝捕捉〞舞者的動作時，她的目光必跟著舞者的動作而移動，這頗似某些拍攝快跑中的田徑選手而轉動相機所產生的效果一樣，選手的動作在相片上清楚而銳利；所以卡洛兒在此圖裡用銳利的線條引導觀畫者的視線聚焦在緊裹搖擺熱臀的紅色飾物之跳動，以表達挑逗的動感。

銳利的筆法並非僅能用來描繪靜止之物（例下頁圖的後腰），亦能描述臀浪的搖擺，而模糊的技法並非僅能描繪動感（譬如圖中模特兒舉翅飛翔的右臂），也能拿來作出不動的背景以營造氣氛。在此，卡洛兒用這幅畫說明了銳利模糊並非僅是用來描述遠近、空氣感、動靜等客觀的事實，也是用來表達其〝看的方法〞之利器。

⑧⓪

〝遠山〞 陳立德畫

在這幅畫裡，畫家的目的是捕捉芭蕾舞者的動感和煽情淫蕩；卡洛兒的方法是：以銳利的筆觸畫出舞者的動作，而模糊的色塊被用來表達氣氛。讀者可以看到舞者的後腰是一道銳利的邊緣，它用來說明使用腰力跳舞的腰部是支撐力點，不動的點，所以畫得銳利；而模特兒往後扭的右臀浪花之熱勁晃動，以〝銳利的〞紅線表達。

〝任性的飛翔〞　粉彩25"×19"　卡洛兒畫

在這幅畫裡，福列特曼爲了要凸顯主體，他用銳利的線條和強烈的光影明暗及色彩寒暖之對比以完成畫中的女士；背景被弄得模糊柔和而缺乏對比，如此突顯主體與背景的前後距離空間感；垂直的形體居畫面之中將背景相當對稱地分割爲二以達到畫面的平衡，而主體與背景則予以重複的曲線蜒出韻律感。當作繪者目視這位提著綠蕃茄的女士時，背景自然落於視焦外的模糊狀；倘使畫家的視線是由農婦的臉龐往下移至小腹前的蕃茄的話，背景便以模糊的垂直線作出，最能令觀者產生上下游視她的感覺。

82

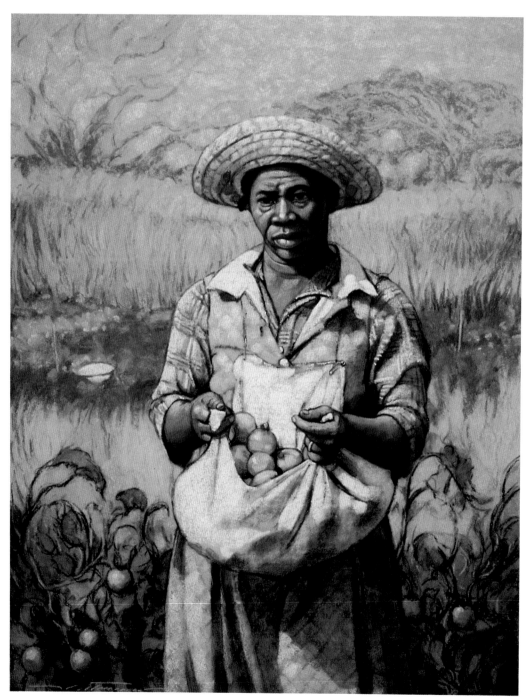

"綠蕃茄" 粉彩
34"×26" 福列特曼畫

第十一章
反射光

如何引導觀畫者的視線

第十一章 反射光
（Reflection）

俗語説：「近朱者赤，近墨者
黑。」這句話倒也適用於繪畫。假

若餐廳的角落有位坐立不安的老處
男，看他的神情頗似被迫相親的可

"孩子們和舅媽" 油畫
106×94cm 陳立德畫

84

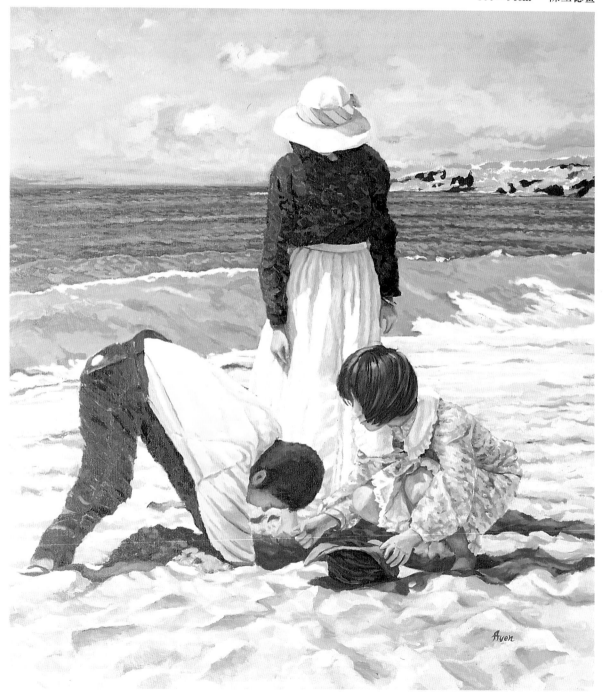

〝寶瓶〞 粉彩50×65cm 陳立德畫

憐蟲，搭配雪白襯衫的灰色領帶顯示他是個中性色彩的人，他左肩和左臉呈現暈紅一抹，這並不意味著他害羞，而是其左側的媒婆穿了一件雍腫春天的粉紅色毛衣之反射光使然，他的右臉和右肩一片慘綠，但他的心中並非懼怕，只是其右旁的女孩穿著一襲綠色套裝，如果有人注意到他緊握帳單的手略微發抖，那是因為寒流的原故。

反射光無處不存在，只是常被世人忽略，好像是滿街跑的千里馬卻少有伯樂，就因為它們多存在於陰暗的角落。在炎熱的藍天之下，建築物的暗帶或投射於地面的陰影

必然偏藍，那是因為少了日光直射的暗區，才能顯現藍天漫射光的份量，事實上並非暗帶皆偏藍，在北歐上空倘若出現了帶紫的極光，則紫色天空下的陰影必然偏紫；那些被聚光燈照射上半身的歌星們，其裙擺顯示舞台各色的反射光；月圓之夜圍著營火的原住民戰士們，其嚴肅臉龐的亮處是火紅的暖色，而暗帶是月亮寒冷的反射光。在不朽的董納德(Donald Teague)的水彩畫裡，在月光下槍戰的牛仔其光滑馬背上有迷人的反射光，或是在西班牙式白牆的陰影中為了躲開烈日的墨西哥強盜，其槍管淫威下的白驢

左圖〝麵包樹下〞所繪的單車與麵包樹的陰影滲了一些黃與綠，那是因為秋天麵包樹葉的葉黃素使然。圖左上方的樹葉陰影比圖中央的陰影來得亮且偏藍些，因為前者距樹的中央綠區較遠且較靠近建築物的一片牆之反射光區。單車前輪的合金輪框下沿反射樹葉之黃綠光，上沿則反射地板的土光色，圖中所呈現的微潮空氣象徵這是值得期待的晨光。

〝麵包樹下〞　油畫
130×80cm　　陳立德畫

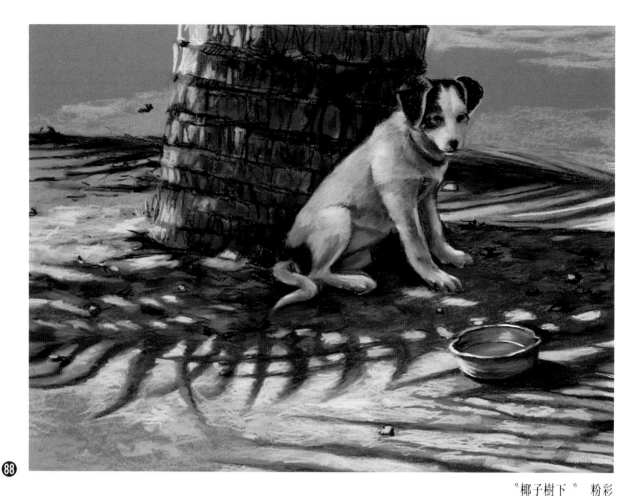

〝椰子樹下〞 粉彩
55×75cm 陳立德畫

這幅畫的主題是狗在長期守護果園
的酬勞,所以刻意強調其食盆裡髒
水的反射光,暗帶中的反射區非常
容易成爲令人注目的焦點。

之反射光,或是惡夜行軍的印地安
勇士長矛上白羽的反射光,是讓其
作品迷死人的原因。前2頁〝孩子們
和舅媽〞説明了白色物體如何呈現
反射光:圖中央站立的女士之白帽
暗帶呈現天空藍光反射,其白裙之
上半部靠近腰帶處畫有天空藍和自
身紅衣之反射光,但緊鄰沙灘的裙
擺之暗處則強調沙子和小女孩洋裝
的反射光。就動態的向量而言,小
男孩是向上的三角形,而小女孩
是向左的三角形,三個人所構成的
亦是個向上的三角形,連身後背

景托住一排白色浪峰的透明藍海水
亦呈上揚之勢,而被托住的浪頭之
白卻含下落之勢,但畫中的三個人
的目光皆向著男孩所挖的洞,男孩
的臉反射〝挖到寶藏〞的黃金色
反射光,這張圖的衆人矚目之處雖
是男孩所尋之寶,但舅媽白裙線條
上細膩的反射光是延續觀畫者往下
看的重要因素。

或許大多數人不必追問究竟是
大氣層中的那一層之何種氣體分子
不吸收太陽幅射的藍光,也依然畫

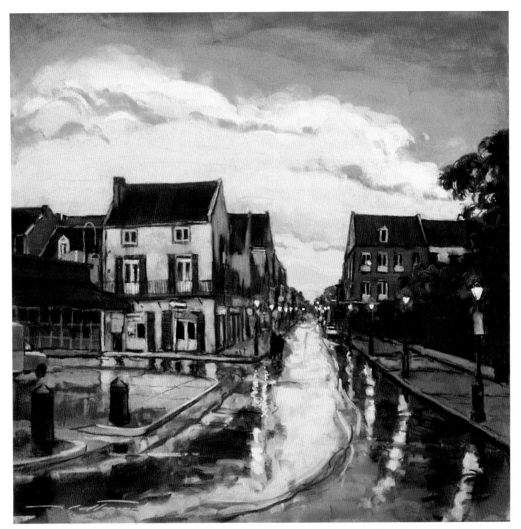

89

〝入暮的巴拉克街〞　粉彩
24"×24"　福列特曼畫

得出絕佳的偏藍陰影，但知識的追求絕對有助於感性的表達。

西班牙和芬蘭的天空反射光是不同的，所以這兩地美女的膚色也是不同的，室內和户外的反射光是不同的，所以朵嘉的舞孃和雷諾亞的少婦是截然的不同。早上和下午的空氣濕度是不同的，所以感覺是不同的，樹下和建築物旁的反射光是不同的，所以建築物和綠樹的陰影並非同樣的偏藍，後者常較前者偏綠。

本圖是畫家福列特曼在美國路易西安那州東南部新·奧爾良市的法國社區所繪諸畫中的代表作。
由於他鍾情雨天所呈的陰鬱，所以有了這幅清涼的詩意情畫。街上充滿韻律感的曲線之倒影用來協調天空中的數弧彩霞，在黃昏的橘黃色光圈下，暗淡的綠灰色被用來強調地面上所充滿的藍紫色系。濕透了的路面像片鏡子般反射了天上的光景；天上和地面之倒影的諸多曲線互相銜接，似乎滾成一團漩渦，而法國式的建築物便如此被安插在觀畫者視線所圍繞的暴風眼之中。

在這幅畫裡，福列特曼以絢麗的反射光為表，卻在雲彩和倒影間仄著引導觀眾視覺的殺手鐧！

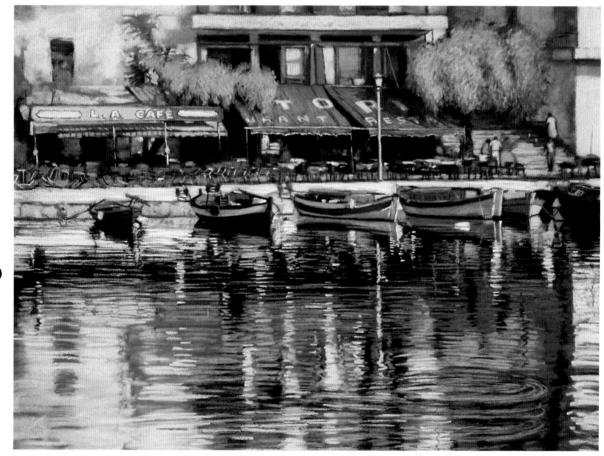

"LA咖啡廳" 粉彩
21"×27" 福列特曼畫

這幅畫是個標準的平視角度作品之典範，水平線恰在作品的1/3高度；這表示福列特曼作此畫時，他的頭顱既不仰也不俯。當人們望著河的對岸舉眼巡視時，其視線方向總是左右來回的水平移動；因此畫家在這兒安排了水平排列的一行桌椅和沿水平路數構成的招牌塊兒及遮陽布棚等。然而，當人們眼觀河流水波之倒影時，卻又常是由上而下的視線方向；因之組成圖右綠樹之拉長倒影的則是一排相互平行的縱走綠線－－這是一條變形的虛線；此圖的倒影全由不同色樣的多組平行線這麼構成，而讓觀賞者的視線方向不知不覺中跟著各組短線的排列走向而由上往下垂直地看。就畫理來說雖則如此，但這位新奧爾良的畫家製作此圖的步驟卻是先將大筆觸的色粉揉成模糊的底色以臨摹水的柔和本質，而後再上以噴膠；次以彩度最高的純色筆劃上諸多平行線以控制觀畫者的視線流注於最鮮艷的水波倒影內。

本圖所畫的是相當安寧但並非安全　　　落葉時，倒影在焦點之外更應顯得

靜止的水面，因此白鷺城的倒影依　　　模糊。

然保持一個不破碎的形，在凝視著

〝落葉〞　油畫

65×65cm　陳立德畫

91

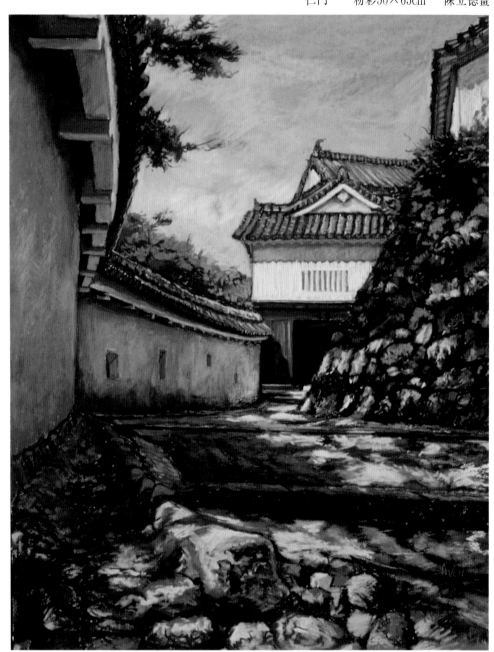

〝仁門〞　粉彩50×65cm　陳立德畫

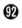

這條小徑的盡頭是個小門，雖然取名爲〝仁門〞，但在重重關卡的姬路城裡，它卻是個陰險的陷阱，我企圖引導觀畫者的視線隨著小徑前進，所以在小徑末尾的小門旁之白牆的反射區作了一些強調，姬路城的白牆光滑而雪白，但在此我並不能只提高明暗度，而採取偏黃的反射光。

線條與色塊

如何引導觀畫者的視線

第十二章 線條與色塊

根據歐幾里德幾何的定義，兩個點只能構成一條直線，而這種想像的直線並不佔有面積；但實際上再怎麼細的筆也作不出沒有寬度的線條，所以在我看來，色塊是較粗的短線，而線條是較細長的色塊，這兩者皆可用畫筆作成，只是筆的寬窄不同。色塊面積較大，常是令目光佇足停留的區域，線條由於較長，所以容易造成方向感，引導目光的流轉或徘徊其上，然而觀畫的目光是難得安份的，他們的視線總不停留太久，用較簡明的說法是，目光在線條上移動較快，在色塊上移動較慢。在某些情況下，色塊亦造成強烈的方向感，比如重疊兩塊所顯的界限，一種色塊完成之後的附屬品，但那確是沒有面積的線

〝漢尼亞老海灣〞　粉彩　19″×28″　福列特曼畫

此圖用的是典型的印象派技法，畫家將粉彩筆折斷，以筆側作出整塊的型之法繪出地面上的一切，而水面則藉筆頭劃出代表波浪的線條。

觀者誠可留意到色塊是表現靜止不動的建築物，而圖下方的線條均指往前景的小舟，而小舟之形卻又指向圖右的遠方；這表達了作者欲期

觀者：先看到近景而後遷移目光至耀眼的建築物之感覺。所以，小船和船上的二人位於亮麗的背景之前而處在模糊且無對比的暗帶中。

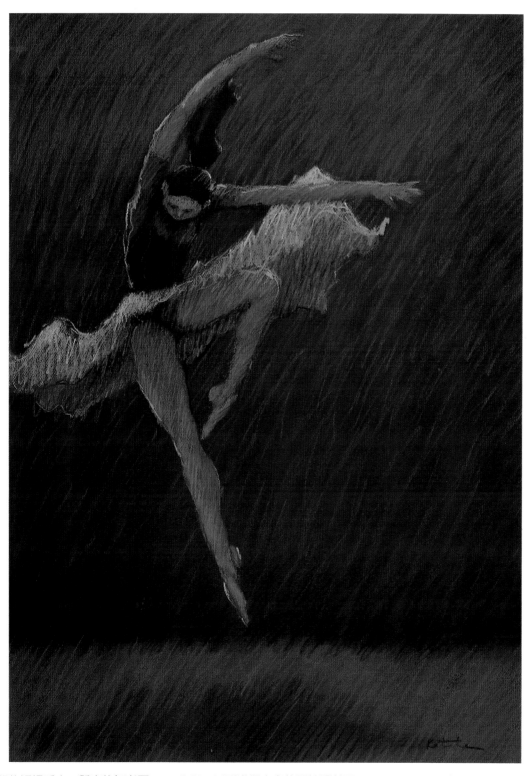

從掀起的短裙看來，懸空的舞者正在下落中……爲了畫出動感，圖中的每一部份皆以其移動方向的線條作得，以引導觀畫者的視線跟著下墜的舞者跑，也因爲畫面裡完全沒有色塊，整張圖動感十足。

〝懸空〞 粉彩
39"×27.5" 卡洛兒畫

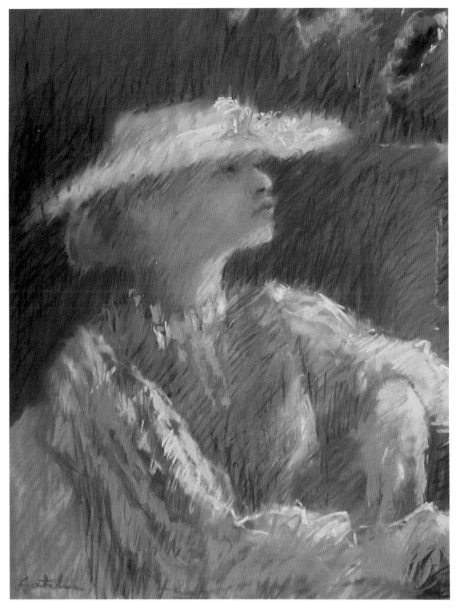

秀依小姐抬起了下巴,這樣承接了
左上方投下的光線,這光線的方向
與下巴起的力道角度完全一樣,所
以模特兒的帽子、臉、脖子、胸前
、左臂的線條皆採用與光線方向平
行的斜線作得,兼顧了光之照射與
模特兒的姿態。

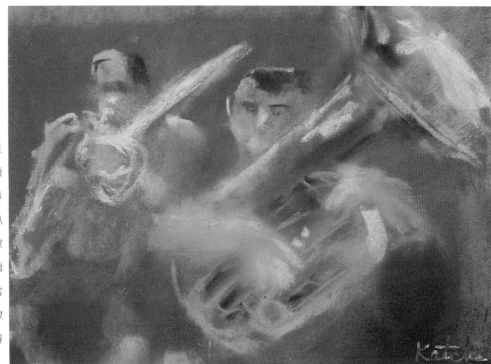

這幅畫裡，人形是直立的、樂器是傾斜的；當卡洛兒專心於金黃色的喇叭時，其繪喇叭的線條方向與喇叭的傾斜角度一致；被當作主題的喇叭以線條和色塊混合而得較詳盡的描述。

〝銅管〞 粉彩 9"×12" 卡洛兒畫

〝休息〞 水彩
40×30cm 陳國展畫

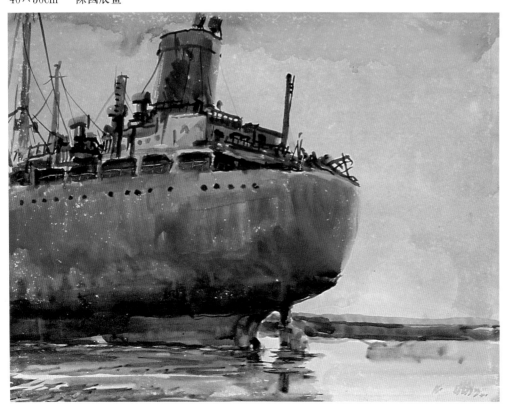

此圖的船腹以模糊的垂直線條作得，用來表達船殼的平滑曲面之方向，而船下方的水波以水平細線承接觀畫者從船上看到船下的方向，以引導觀畫者的眼睛至右邊海上遼闊的遠方。

條，只是它不同於一般的線條，無法單獨地存在，比如三角形的色塊之具有方向動態是由於其外型的輪廓。下圖的〝秋色〞便是個曲線與三角形色塊的組合，中景的三角形BurntUmber色塊指向圖的右方，而圖下方前景的雜草曲線指向右方，

其間小野花的紅點用以阻擋雜草線條的方向感，以吸引觀畫者的目光停留於迷人的小野花之上。點可視爲極度縮小的色塊，因其面積小而更能限制停留的目光。

不同的畫家之運用線條與色塊的風格常有很大的差異，有些人喜

好以色塊爲主而線條爲輔，另一些是反其道而行；有些畫家的線條勁強而有些則柔和取勝，使用色塊亦是如此，以下是各種不同的色塊線條之組和。

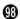

秋色　油畫　10F　常夏畫

它是福列特曼遠征瓜地馬拉拍攝馬雅的印地安人並作素描，依據這些底稿作藍本所繪的一幅油畫，充滿了線條產生的動感。

整幅畫以水的漣漪撐住了架構，波紋相疊岩乘和婦女肢體的語言造成了整體的韻律動感。讀者可以看到水的線條和顏色畫得單純，而婦女服飾之線條交織色塊的豐富變化，在在證明了畫家所注目的是洗衣婦而非溪水。

〝瓜地馬拉洗渥日〞 油畫
48"×48" 福列特曼畫

此圖的暗帶是以透明的水彩加上濃厚的炭條筆觸而得，透明與不透明兼具。畫家以垂直的線條作得整棵大樹，以引導觀畫者的視線由樹梢看至樹下，而地面的水平線條再接引觀畫者的視線去看樹下的小販，而且屋頂傾斜的線條也指著相同的主題。

〝樹下〞 水彩&炭條
37×25cm 林妙畫

這是萬巒鄉五溝水村裡的一座老宅
，一幅標準的懷舊作品，門簾的細
竹橫線要引導觀畫者的視線往前走
向往日的回憶。

〝往日情懷〞　油畫　75×105cm　陳立德畫

此圖裡菩薩的衣裳以線條作成，要
引導觀畫者的視線在菩薩的臉和腳
下的獅兄弟之間來回走動，而獅子
的目光連線往上仰慈容，菩薩則是
一向的垂觀眾生。

〝揚枝淨水〞　油畫　75×105公分　陳立德畫

圖下方的三角形暗帶是〝腹切丸〞屋頂的陰影（腹切丸是供人切腹之屋），為了作得〝出〞的感覺，圖下方的三角形是向上的，而石階亮帶以刀片刮出循階的橫斜線，遠方白牆亮帶的線條是循著小路方向的橫線，中距離的白牆亮帶則由垂直線構成，近距離的白牆亮帶則以橫線和垂直線交織而得，利用這三種不同的線條組合與用色的寒暖，三道白牆的距離得以區分，並因此強調了離開腹切丸的感受。

〝出腹切丸〞　粉彩
50×65cm　陳立德畫

這個小徑左轉出去便是貯鹽的倉庫
（鹽櫓），為了作出〝往〞的感覺
，圖下方的道路線條和圖左方的三
角形全部指向上方。

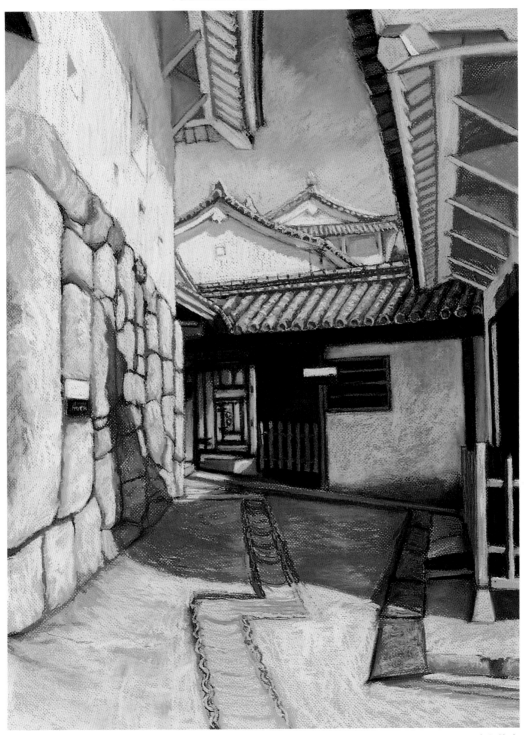

〝往鹽櫓〞　粉彩　55×75cm　陳立德畫

〝瓶花〞　粉彩

55×40cm　　陳立德畫

這是一張陶藝展覽會的海報，圖中
的花瓶是陶藝家林菊芳的作品，爲
了要引導觀海報者的視線繞著瓶子
走，其背景以不同方向的線條作成
。

第十三章

透明與不透明

如何引導觀畫者的視線

第十三章 透明與不透明

　　把一層或多層透明的顏料疊在明暗度較高的底色上（通常白色是底色），造成透明的感覺，這種感覺頗能引發觀畫者想要探尋內部一窺真相的企圖心，所以常被用來表達某些難以探測距離的暗帶空間，或是呈現神秘的深度，或是寧靜的空氣、聖潔的氣氛以啓動心靈的沈思，或是潮濕的聯想、悶痛的不安以影射邪惡的勢力。和充滿想像空間的透明感比較時，〝不透明〞的感覺有如〝一目了然〞，因爲常見的不透明技法是將較亮的不透明顏料覆蓋在較暗的底色之上，這種〝浮在上面〞的感覺非常像凸顯的

左圖〝客家小巷〞的右方屋簷下兩個小窗是透明與不透明感兼俱，而其中的反射光區是以透明方式表達；水泥漆藍牆的暗帶和亮帶亦是如此，圖左下方地面的陰影區則幾乎全是透明技法，概略地說，暗帶比亮帶更需要透明技法。

〝客家小巷〞　油畫
8F　陳立德畫

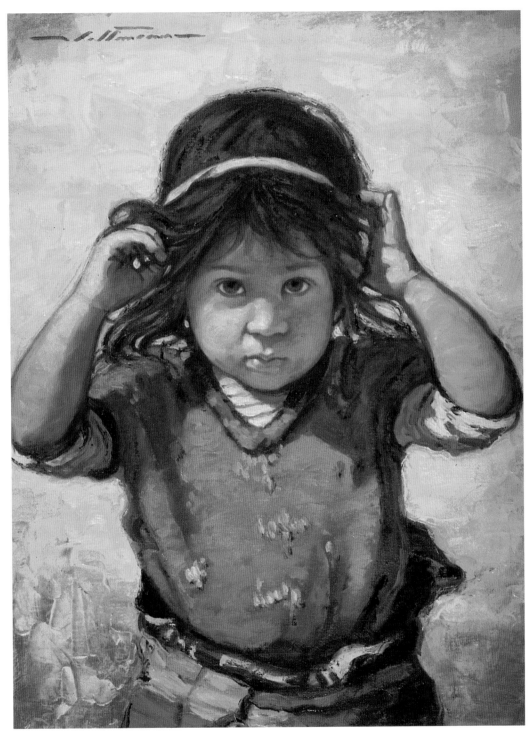

〝印地安小女孩〞 油畫
16″×12″ 福列特曼畫

此圖的作畫程序是以厚塗令畫面的
每一部分皆比畫家所預定的最後結
果要來得亮些,最後再塗上一層透
明的土黃色以統一畫面,以展現透

明亮麗的效果。圖中背景的透明感
,令背景更形遙遠而凸顯出焦點上
的小女孩。

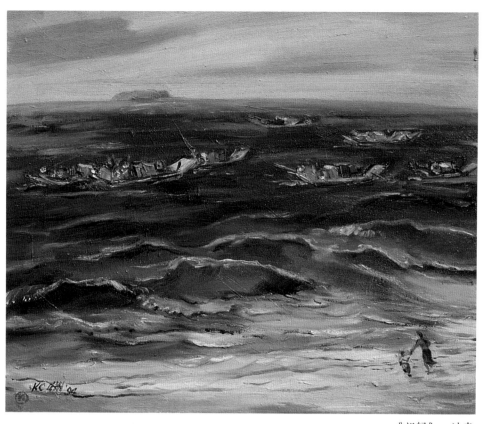

此圖所繪的是漁船
與妻兒之間的關係
，所以兩者之間的
近海用透明技法作
出細緻的描述，事
實上當漁人與妻兒
互望時，目光皆得
越過大海，是〝海
〞讓彼等牽掛，所
以海的透明感作得
十分寫實。

〝望歸〞　油畫
38×46cm　陳國展畫

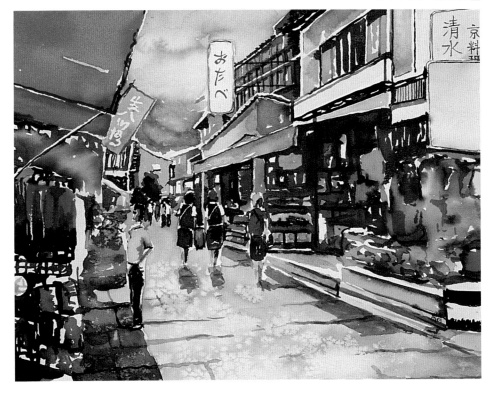

"雨後的清水道"
水彩八開　陳立德畫

京都清水寺雨後的小坡道上出現了太陽，兩旁商店全是透明的感覺，只有圖中背著書包的高中女生之制服及其倒影弄得污濁且略微不透明，以說明行人的泥濘，她們二人合提一個手提袋逛街，成了清水道上的焦點；在黑白版的廣告欄中，彩色的小廣告是最惹人注目的，但在彩色的廣告欄中，黑白的小版面反而能引起讀者的好奇，色彩鮮艷的兩旁商品與樸素的女學生才是個好的搭配。

109

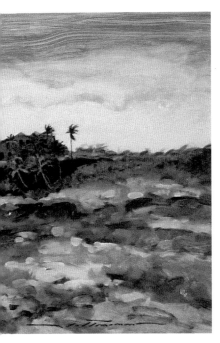

此圖的第一步驟是以畫透明水彩的方式，在所有的區域皆塗以非常透明的油畫顏料（滲以透明溶劑）；待顏料將乾時，於亮區上以不透明的厚塗筆法，以凸顯天空和岩石的亮帶。福列特曼在此展現透明與不透明技法混用產生的效果。

"哈里史密斯大厦之傾頹"
油畫　15"×38"　福列特曼畫

呈現，所以常被用來描述受光的表面之紋理或亮帶的細節。

　　雖然〝透明〞與暗帶或反射光或模糊有扯不清的關係，但透明技法亦適用於亮帶，同理，不透明技法亦常見於暗帶。

　　在各種顏料裡，油畫可算是最能兼具透明與不透明效果，而粉彩是相當不透明的顏料，水彩則是最犀利的透明顏料，其透明的感覺與技法並不適用於油畫。

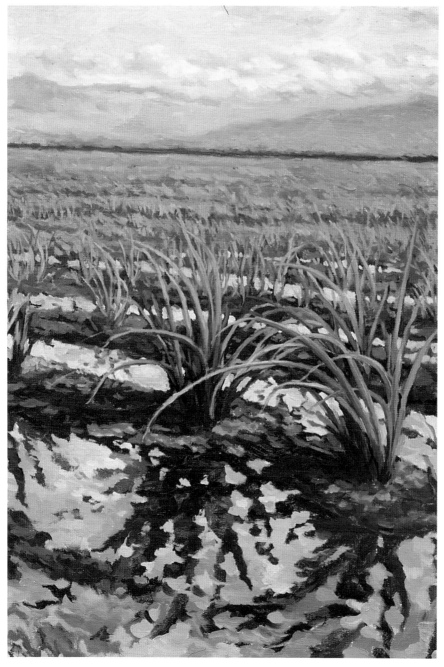

這張局部放大圖裡，蔗葉的倒影以透明的顏料畫成。

〝灌溉〞　油畫

130×85cm　局部放大圖

完全不透明的粉彩畫和完全透明的水彩畫各有其迷人的風貌，是無法比較的，但若在畫面上一併出現透明與不透明的區域時，便得好好地考慮。下面的〝瓷壺〞說明了畫家楊育儒如何利用〝透明〞與〝不透明〞引導觀畫者的視線。

〝瓷壺〞　油畫　15M　楊育儒

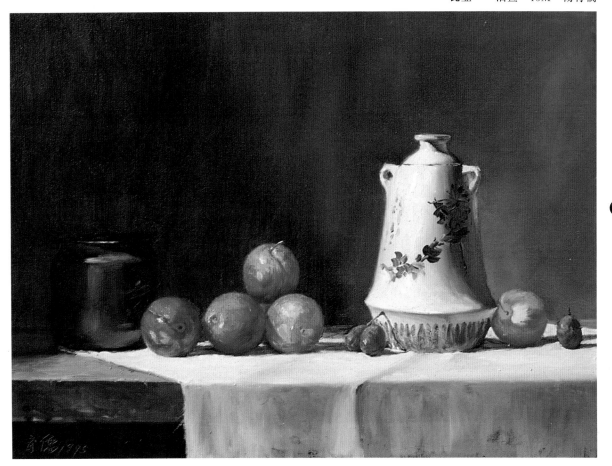

⑪

光線由斜上方落在桌布上的靜物，而瓷壺是令人注目的主題，於是圖左方的背景陷入了暗帶，為了凸顯近景，這個左方的背景暗帶必需作得更深，於是畫家採用了透明技法塗滿這個暗帶，而近景的水果和瓷壺則以不透明的方式完成，讓主題拉近一些，瓷壺右側暗帶上方的反射光區則以透明技法作出壺側往後繞的感覺，令這把壺更具立體感。

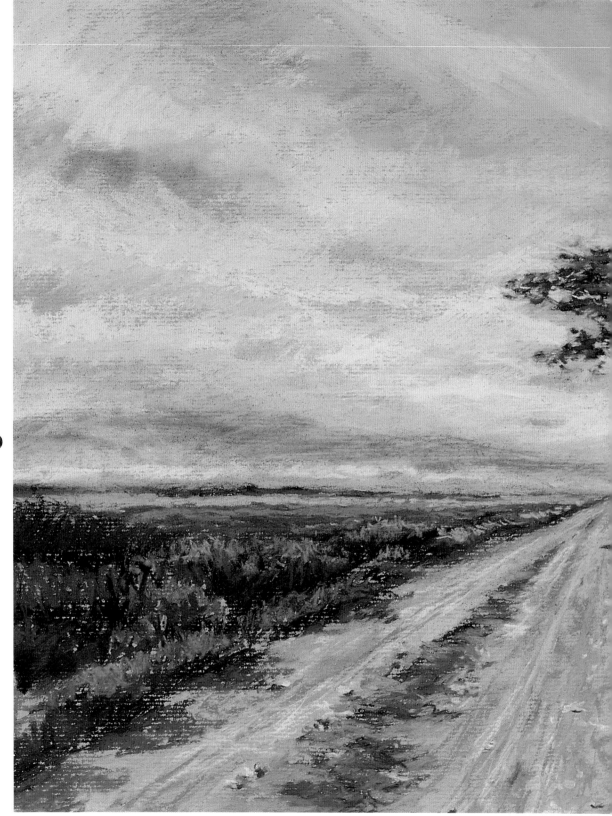

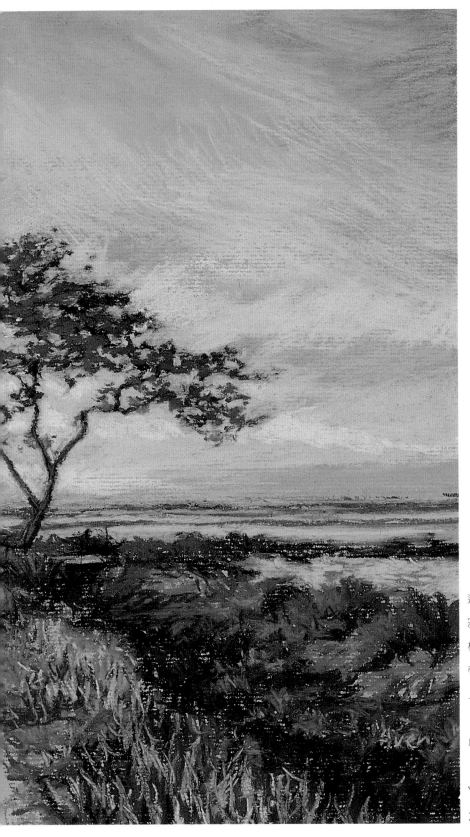

這幅畫的主題是〝小徑的
寂寞〞，所以圖中央是一
棵孤獨的樹，為了給寂寞
帶來一些希望，我在樹的
上方作了美麗的偏藍雲彩
，而這不透明的雲彩亮帶
成了備受矚目的地方。

〝田園小徑〞　粉彩
34×48cm　　陳立德畫

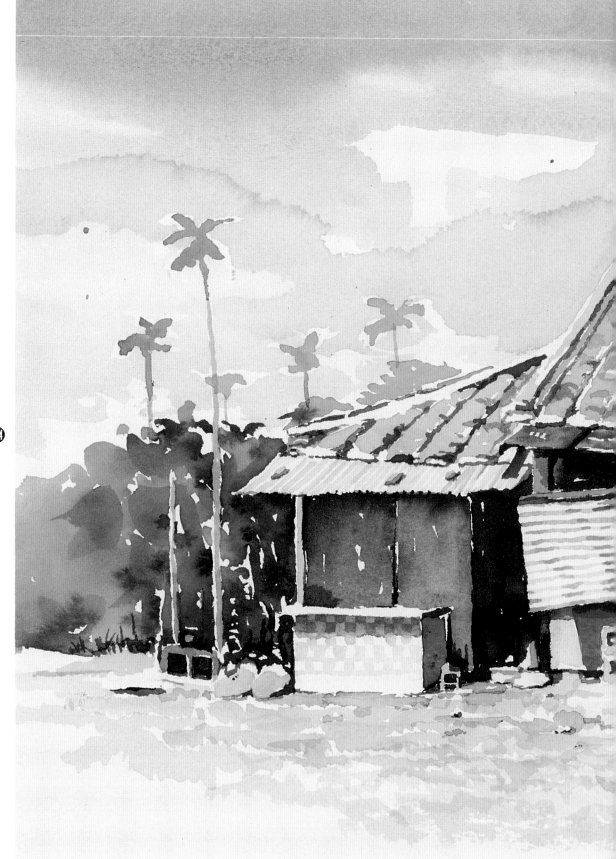

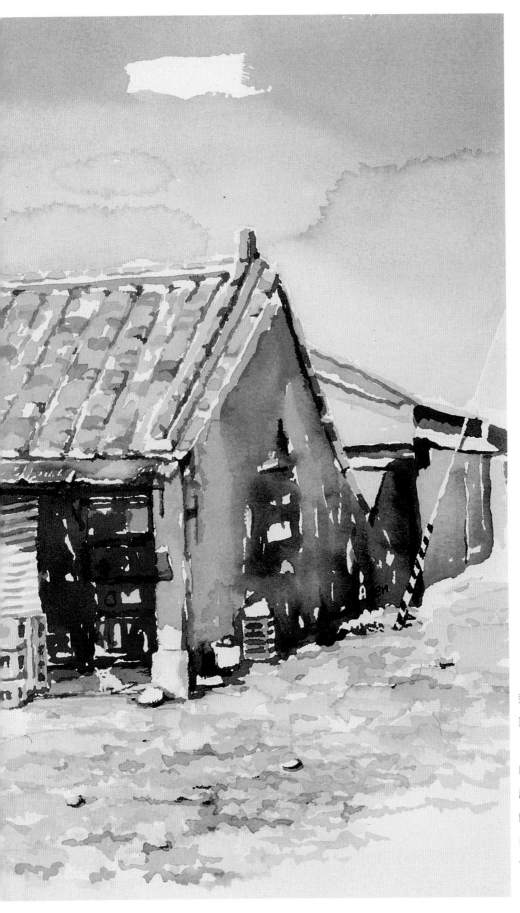

這幅水彩全部採
取透明技法完成
，它與前圖〝田
園小徑〞大異其
趣，雜貨店內的
暗處是引人想像
的空間。

〝雜貨店〞 水彩
八開 陳立德畫

野花〞　水彩八開　陳立德畫

下面三張精緻的水彩全以透明　　法高超，連水彩畫家何文杞亦讚賞
技法加乾筆完成，讀者可以注意到　有加地自嘆不如。
其不尋常的風味，畫家楊育儒的技

〝朋友〞水彩

48×38cm　楊育儒畫

〝蘆薈〞 水彩 半開 楊育儒畫

〝獨尊〞水彩
半開 楊育儒畫

第十四章

光滑與粗糙

如何引導觀畫者的視線

第十四章 光滑與粗糙

是紋理光滑好呢？還是紋理粗糙好？不論答案爲何，繪畫的技法總是受限於畫紙、畫版、畫布的紋理，所以作畫者常在決定描繪主題的技法之後，再挑選適當的紋理作畫，以下是不同紋理的作品：

畫家在這極粗糙的砂紙上以粉彩速寫的小品習作，雖然紋理粗糙，但卻表現了女性的氣息。

〝春夢〞　粉彩　23×28cm　常夏畫

當我們作畫時，是不是只能遷　作畫板的原因，基於相同的理由，
就一成不變的固定規律性紋理，這　作者偶爾也製作自己的畫板。
也是爲什麼福列特曼有時候自己製

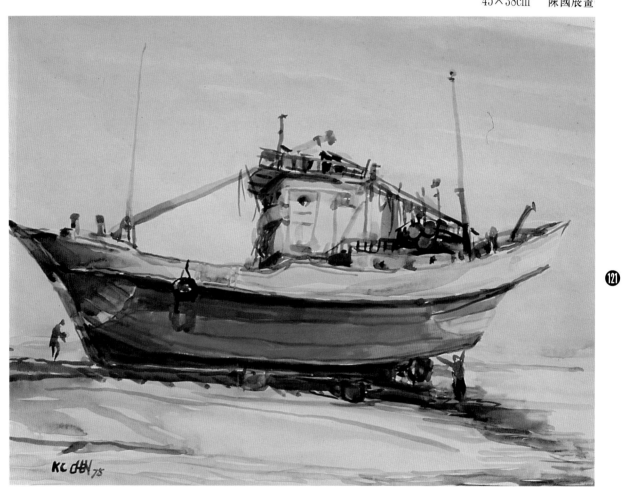

此圖以簡潔的筆法作於光滑的紙面
而得，所以呈現出特別平滑柔和的
感覺。

此圖以700目的極細膩砂紙繪成，
雖是粉彩畫卻有水彩般平塗的效果
。

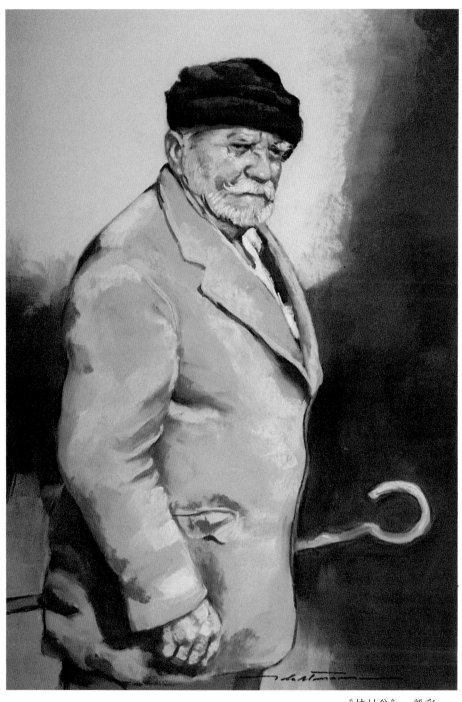

〝持扙翁〞　粉彩
13″×19″　福列特曼畫

"魯賓森牧師"　粉彩
26"×17"　福列特曼畫

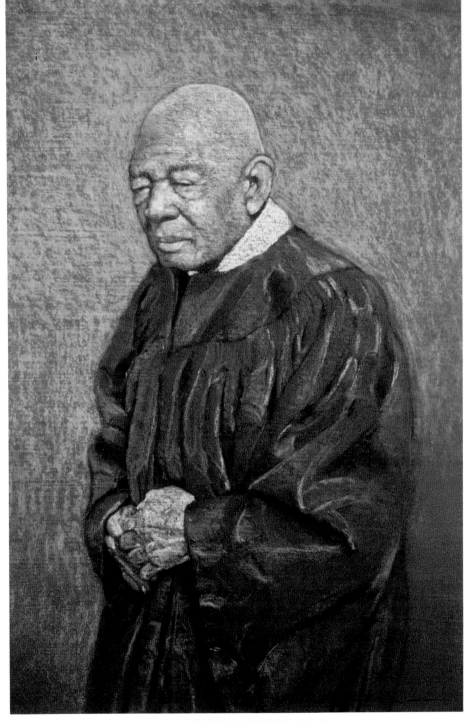

123

書家以手工製成這極端粗糙的畫板

，圖上充滿了清晰可見的筆觸線條

，這是粗糙畫面的特色。

這是以白色的大理石粉攪拌壓克力
水彩成糊狀後刷木板而得的大理石
粉板為畫面作得的粉彩畫，作畫並
非始於畫板乾躁之後，而是在刷上
糊狀物時便以刷子作好素描的臉型
，待壓克力水彩乾後的第二天再上
粉彩，於是她的臉龐的線條便呈簡
單有力的模樣。

"下課時間的杜雅玲"
粉彩畫 15"×15" 陳立德畫

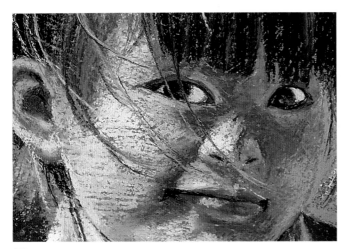

局部放大圖

圖1

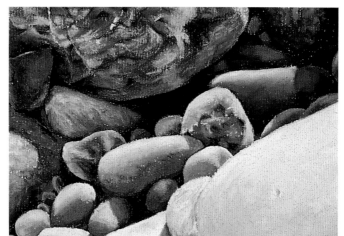

圖2

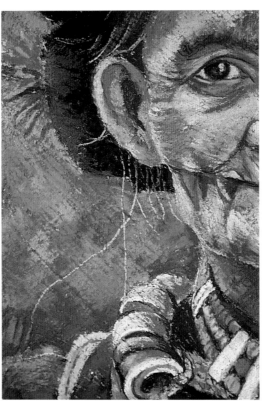

圖3

有些人喜歡在光滑的畫布上作畫，有些人則偏好粗糙紋理的水彩紙，何者較具美感純屬主觀，是無法比較的；但若在畫面上一併出現光滑與粗糙的區域時便產生了對比，下圖〝花瓶石〞說明了畫家陳國展如何利用〝粗糙〞與〝光滑〞引導觀畫者的視線。

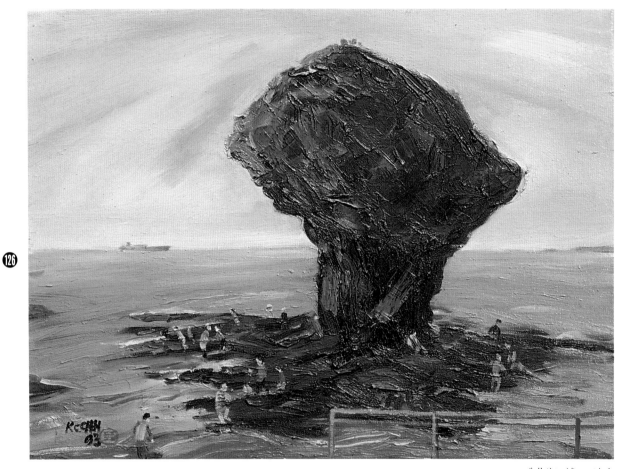

〝花瓶石〞　油畫
45×32cm　陳國展畫

此圖的主題以畫刀和厚重顏料作得粗糙的紋理，也因為如此，海面早已被處理得十分平滑，這種對比是為了凸顯主題，要引導觀畫者的視線去看這小琉球的〝花瓶石〞。如果讀者比較上一個章節的最後一張圖之講解，則不難明白筆者的主張：透明與不透明並無優劣之分，只是一種對比，光滑與粗糙亦是如此，線條與色塊亦是如此，銳利與模糊，寒與暖，明與暗亦皆如此。

第十五章
高調子與低調子

如何引導觀畫者的視線

第十五章 高調子與低調子

戶外與室內光線有相當大的差異，烈日之下與臥房陰柔的感覺截然不同，華麗的客廳燈火通明，但月色卻陰暗清涼，前者是畫面中的大部份皆處於亮帶，稱爲高調子，後者是畫面裡的大部份處於暗帶，稱爲低調子，而那些介於低調子和高調子之間的稱爲中調子。

高調子的作品因爲畫面上充滿了光明，所以常被用來表達歡娛、樂觀的感覺，下圖的〝赤足〞便是這樣的作品。

128

這位在公園裡脫掉鞋襪放鬆地享受日光的模特兒是畫中的主題，所以畫家以高調子的方式表達了太陽下多屬亮帶的事實；爲了使畫面來點變化，女郎的帽簷下和長凳是畫家安排中的暗帶，暗帶因爲缺乏光線而模糊，然而充滿陽光的亮帶亦不畫得十分銳利，令此圖柔美的原因之一亦是如此，這是卡洛兒的特色：柔美加上艷麗所獲得的浪漫。

〝赤足〞　粉彩畫
12"×9"　卡洛兒畫

光線的充足與否確能影響人的感覺，所以高調子和低調子很容易被畫家採用於表現其個人的風格，事實上低調子比較容易造成神秘、孤寂、柔和的感受，而高調子則比較能令人打起精神，下面二幅畫是福列特曼的低調子和高調子作品：

本章所談的高低調子是具像的結果，而前幾章所談的銳利模糊、透明不透明、線條色塊等皆是無確定性的工具，不論是在任何調子的畫面上，我還是以這些不確定的工具引導觀畫者的視線。

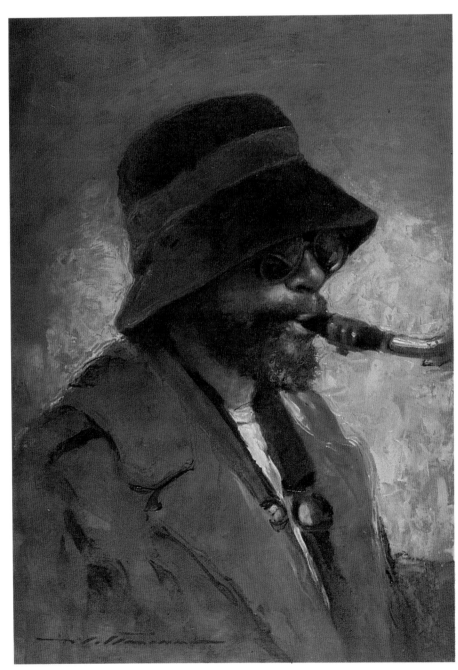

129

這是一幅低調子的作品，福列特曼在此要表現的是悶悶的氣氛。

〝拉席耶克巴的肖像習作〞
粉彩　26"×17"
福列特曼畫

此一幅高調子的作品，雖與上幅是
同一個模特兒，但感覺迥然不同，
福列特曼描繪的是生氣活現和韻律
感。

〝薩克斯風手〞　粉彩
27"×21"　福列特曼畫

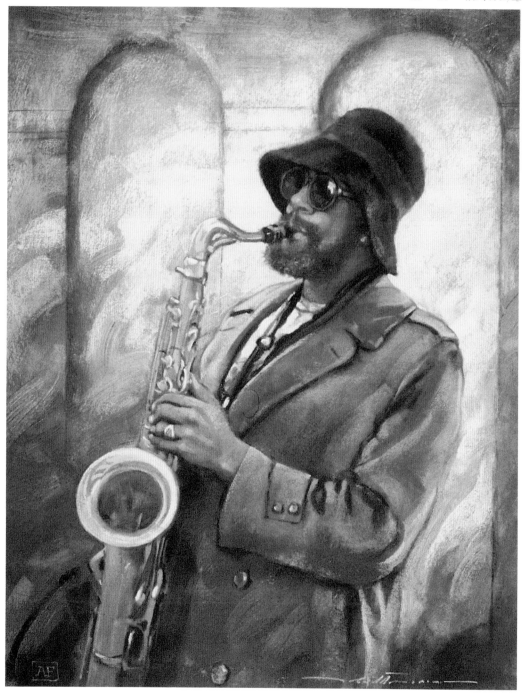

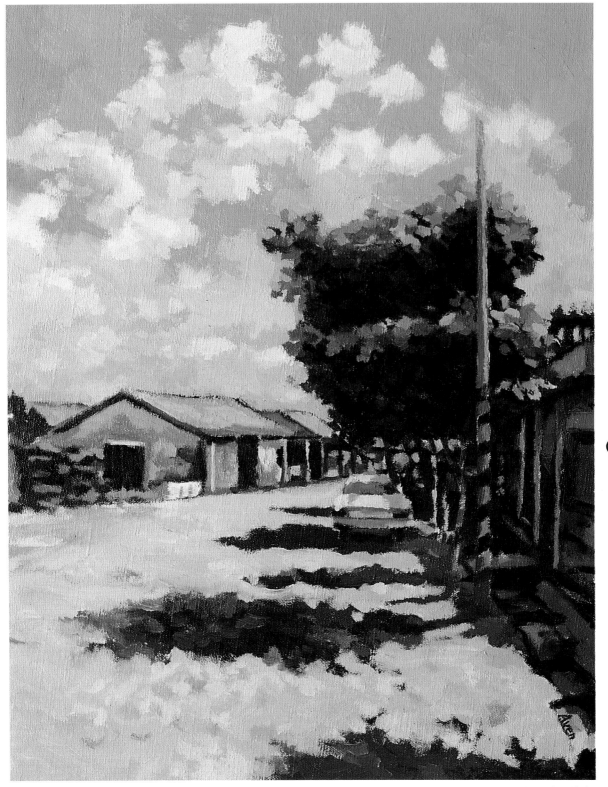

〝小鎮的午睡時間〞　陳立德畫

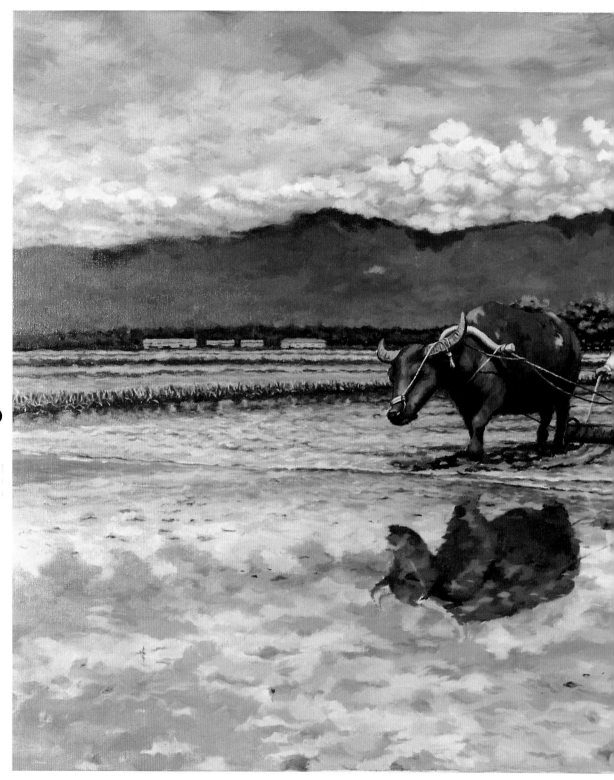

這幅畫裡，只有牛腹下沿、農夫帽下的臉和遠山被白雲蓋頂的陰影區是處於暗帶，這說明了大地是烈日當頭、典型的屏東平原，視野遼闊再加上厚重白雲的剛強造型與氣候的炎熱讓氣氛難以柔美，所以主題被畫得銳利，與前頁〝赤足〞截然不同。

〝人更古意〞　油畫
134×94cm　陳立德畫

本圖的主旨是要表現情婦的悲哀。在陰暗的閨房中，布偶的亮帶有精緻的細節描述，而沙發之後的背景布以短線作得，用來引導觀畫者的視線由上往下而流向前景的布偶，兩個布偶的臉之線條方向與光線投下的角度一致，這用以表達光源的方向，雌布偶呆滯的表情和她那依賴沙發支撐的單薄軟弱身軀是影射某類人在情感與經濟上總是依賴他人而無法獨立的悲哀。

〝春閨夢殘〞 粉彩
50×65cm 陳立德畫

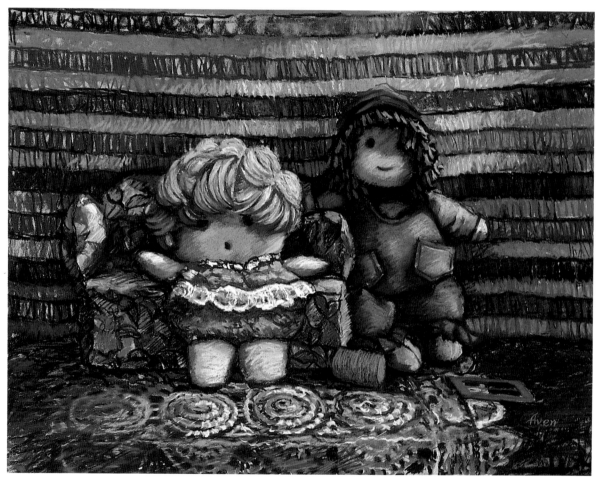

繪畫與音樂的關連

如何引導觀畫者的視線

第十六章　繪畫與音樂的關聯

繪畫與音樂皆常被用以敘述情感或是某些心智上的特質，所以兩者可能有相通之處，如果將音階比喻爲明暗度，則高音像是畫面上的亮帶而低音便有如暗帶，亮帶與高昂之音雖然常是顯目與突出之處，但總沒有暗帶與低音來得柔美。就繪畫而言，不同明暗面的巧思組合可以造成一個形狀典雅的物體，同理，不等音階的絕佳混合可得感人的和弦；如果再將不同的色彩比喻爲不同樂器所發出的各種音色，則鋼琴三重奏中此起彼落的大提琴、小提琴、鋼琴聲交織起伏的感覺，有點像是畫面上明暗度和寒暖色變換的次序。

如果將色塊的大小或線條的長短比喻爲音程的長短，則彩度和明暗度的強弱便像是音的強弱；色彩的漸層變化又似乎有點像是許多音符之間的連結線或歌者的滑音。綜合以上，如果我們再將各音符所構成的旋律視爲畫面的變化時，則畫布或畫紙的紋理便有如樂曲的節奏

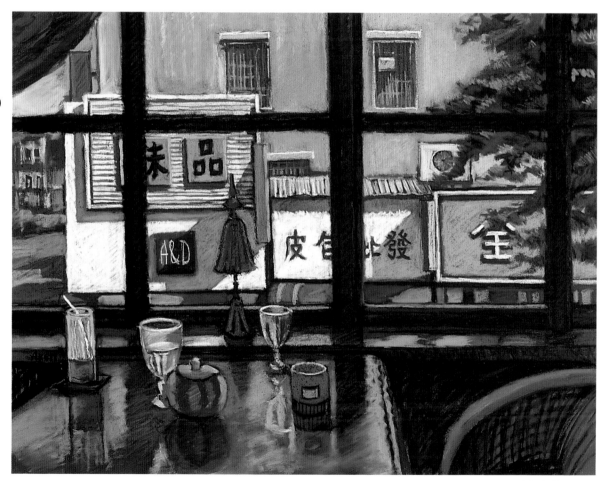

"窗外" 粉彩畫
50×65公分　陳立德畫

或拍子，當畫家用畫筆在畫布上划出一條曲線時，其過程有如旋律在拍子中滑過，倘若在畫面上出現不同的明暗度標準時，其抽象架構有如曲子進行中的轉調，前圖〝窗外〞所顯示的正是如此，在較陰暗的室內，吾人的瞳孔比在戶外陽光下大了許多，當作畫者的視線由咖啡廳的桌子移向玻璃窗外的對街商店時，他的瞳孔必需縮小、改變感光的標準，才能看得清楚，所以此圖在畫面上所繪的室內、戶外兩部份的明暗度標準略有不同，但若要描述此情景僅依賴明暗度的變化似乎略嫌不足，所以我將戶外的彩度提高，以符合觀畫者從室內看到戶外時眼睛為之一亮的感覺，這色相彩度提高的轉換，有如歌曲進行中

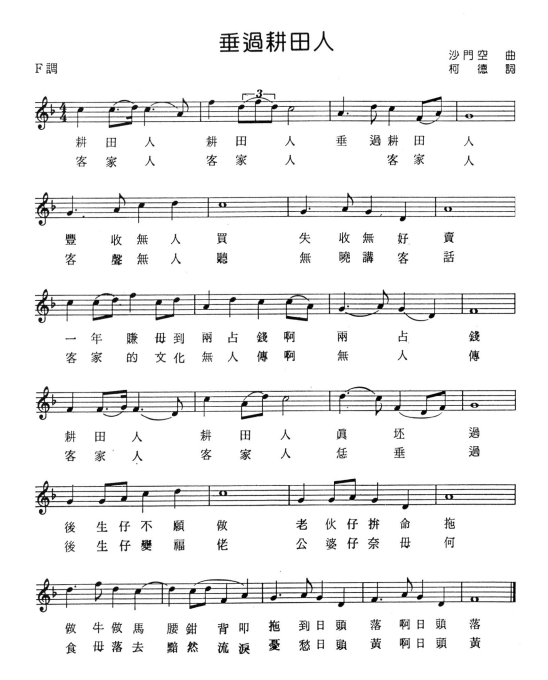

垂過耕田人

沙門空　曲
柯德　詞

F調

耕田人　耕田人　垂過耕田人
客家人　客家人　客家人

豐收無人買　失收無好賣
客聲無人聽　無曉講客話

一年賺毋到兩占錢啊　兩占錢
客家的文化無人傳啊　無人傳

耕田人　耕田人　眞坏過
客家人　客家人　恁垂過

後生仔不願做　老伙仔拼命拖
後生仔變福佬　公婆仔奈毋何

做牛做馬腰鉗背叩拖　到日頭落啊日頭落
食毋落去黯然流淚憂愁日頭黃啊日頭黃

的人聲暫停之後的轉調常由樂器擔任一般，在改變音高標準時亦作出音色的改變。就我個人的感覺，音樂與繪畫的美似乎有類比的抽象結構，而這兩個抽象結構的關係有如抽象代數裡的同態（Homo-morphisms）。

如果將繪畫小品比喻為民謠小調，則觀看內容豐富的畫作有如聆聽龐大的交響曲，除此之外，繪畫有抽象與具象之分，而音樂亦有〝標題音樂〞與〝絕對音樂〞之

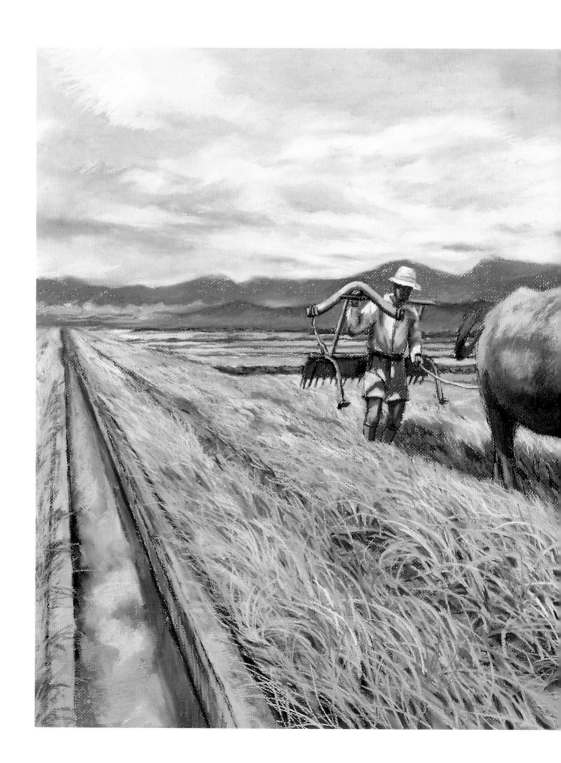

別，譬如法國音樂家聖桑所作的〝動物狂歡節〞是成功的標題音樂之一，這首曲子所描述的14種動物之第三種是驢，聖桑以兩架鋼琴快速彈奏出草原中奔跑的一群野驢，而第十三種動物則是天鵝，他用鋼琴的珠盤玉落畫得透明的水和漣漪爲背景，再以柔軟的大提琴聲拖出天鵝的身軀，這種技法頗合畫理，如果背景處理得好，主題自然浮現，更巧合的是這段曲譜上的音符排列看起來有如天鵝的頸子曲線。又譬如英國作曲家澳伯所寫的〝波斯市場〞聽起來有如目睹擁擠人群中漫行的駱駝搖晃其脖子上的銅鈴；繪畫與音樂這兩門藝術雖然各自有不同的領域，但亦有諸多交集之處，在許多的音樂書籍中常見有音樂家的肖像畫，而作曲家默索斯基所寫的〝畫展〞亦十分成功，當他描寫展中的一幅畫裡的城門時，其聲音聽起來便像看見並進入了城門，這兩種藝術偶爾互相服務，也有時齊心合力地描述同一件事。前頁的〝垂過耕田人〞之詞譜與粉彩畫〝耕田人〞皆是用來感嘆傳統農業社會結構的衰微。

〝耕田人〞粉彩畫　106×72cm

這個世界的事物一直在不停地變化，如果局勢的轉變結果是令人非常不快的，則人們認爲那件事是醜陋的，譬如大氣臭氧層的破裂，黛安娜王妃的皇室進行曲，反之則認爲美好，譬如重大疾病疫苗的研製成功，或是限制核子擴散協約的簽署；大多數人只能看到結局，旁觀者很難理解造成結局的變動過程；事實上，如果能在技術上控制變動過程便容易達成所想要的結局，許多門藝術的性質亦是如此：是〝事情的變動〞或〝對比的變化〞牽動人們的感覺，是一連串音符的長短高低強弱和音色的對比變化觸動聽衆的感情，絕非任何一個單音；是一大堆明暗寒暖粗細長短曲直透明不透明銳利與模糊的對比變化吸引觀畫者的眼睛，並非任何一個單色。

製造某些作品之前，作者通常先有一些動機，但製造過程中所用的方法便相當於畫家的工具、技法、動機與方法決定了作品，而動機與方法便是下一個章節的內容。

在一場排演法國音樂家拉威爾芋里的樂曲之現場中，卡洛兒畫得了這位拉著吉普賽樂的演奏家之垂直雙臂和呈45度傾斜的弓，以托出藝人之姿。

〝匈牙利吉普賽〞

12"×9"粉彩畫　卡洛兒畫

第十七章
理性與感性

如何引導觀畫者的視線

第十七章 理性與感性
(Feeling ＆ Rationality
of Masters)

世人的行為多半有感情上的原因，而為了滿足那個原因，人們常以思慮之後的行動去滿足它。譬如一位養狗的男人，他的目的或許是為了防賊等被動的理由而湊合殘餚充當狗食，但如果是為了比賽，狗主人極可能買了一大堆書籍研究訓練狗的專業知識；一個履行如期繳納沉重進口車貸款的合理社會行為的背後，可能潛藏地位的渴求，一

這位名畫家告訴我，當他年幼時僅能以成人削鉛筆後遺下的石墨蕊粉作畫，在物資匱乏的二次世界大戰末期渡過童年的人，對這種事必有深刻的回憶，目睹高樓不停地出現時，對即將消失的板車難免表現出懷舊的感慨，雖然如此，這位典型的台灣紳士也不減其達觀和充滿想像力的天性和作品。

〝老廚房〞 版畫 36×30cm 陳國展畫

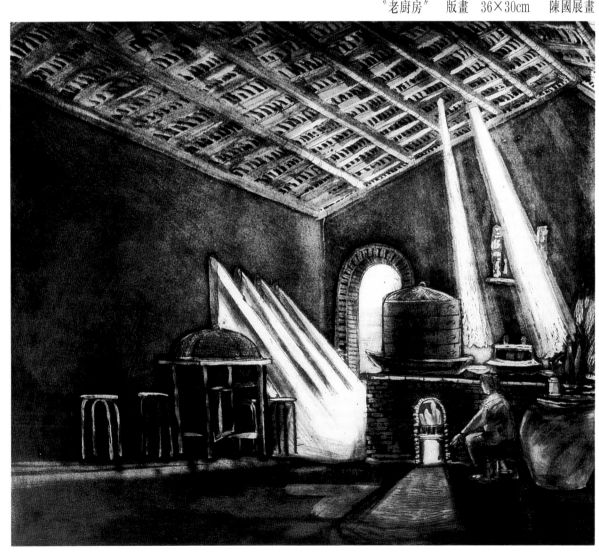

顆架構精密而無懈可擊的炸彈,常出自恐怖份子狂熱的心,而枯燥無味的準時沖洗奶瓶,往往是偉大的母愛爲動力;繪畫的行爲亦然,不同的畫家有不同的動力,甚至對同一個畫家而言,其完成不同作品的動機也截然不同,雖然如此,畫家的作品中,常藏有其內在的〝自我〞,如果明白畫家內心的世界,則吾人或可明白〝他們爲何成爲畫家?他們爲何擅長那種技法和風格?〞左圖的〝老廚房〞是藝術家陳國展的懷舊作品,畫面中老式客家廚房中,由窗户和破瓦縫傾洩下來的光線皆指向廚房中的大灶,整個昏暗柔和的室內呈現慈祥的氣氛,鐵鍋的蒸氣和爐火熱氣令畫面溫暖,原來老祖母正準備盛餐給回娘家的女兒,蒸籠裡照例藏有一隻鷄腿給她最寵愛的外孫,而這位外孫長大之後竟成了出色的畫家,他用一連串繁雜而理智的技巧畫出情感的回憶:老祖母的溫情。

〝板車〞 版畫 41×30cm 陳國展畫

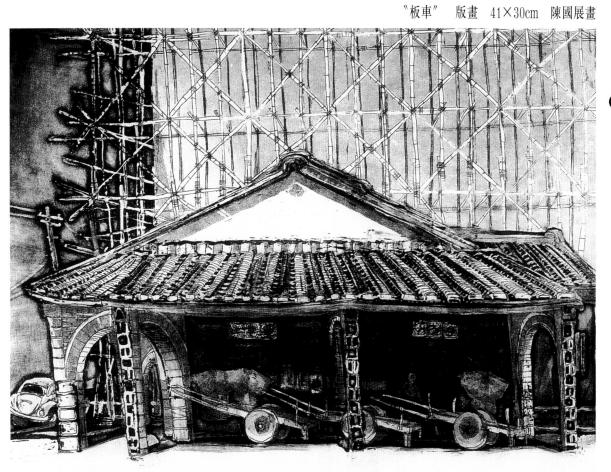

143

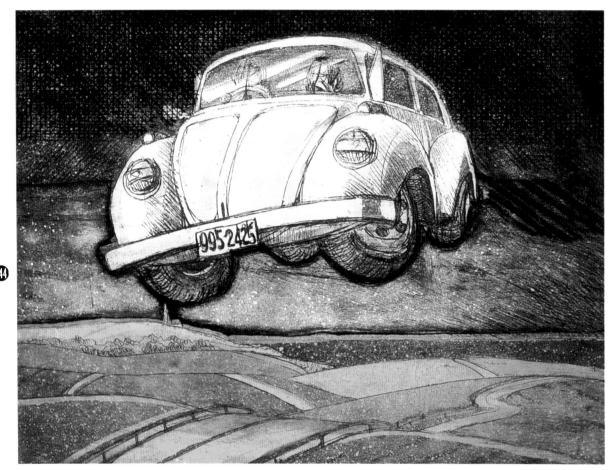

〝金龜車〞　陳國展畫

女畫家卡洛兒‧凱琴的藝術生涯有個與眾不同的機緣,其人年幼時便立志成為作家,在她七歲時,她寫的詩便刊在某一個專業的文學刊物裡,大學三年級時,她的第一本兒童書〝寂寞少年時〞賣了七十萬本,於這本暢銷書中,身為作者的她必需畫許多插圖,從此讓她的文學細胞沾染了繪畫的培養基礎,主修心理學的女孩竟成了不斷得獎的畫家並寫了12本有關藝術的書,想必是天資聰明再加上涉獵甚廣,她的身份不但是藝術家,而且是許多藝術家的老師,其人畫風浪漫,又有如詩一般的俐落簡短之美,文藝氣息濃厚的她,畫了許多有關歌劇、音樂會、咖啡廳的作品也就不足為奇。

這是進行正式大幅作品之前所作的小幅習作,畫中人物的位置關係是此圖的重點之所在。

〝俱樂部裡〞　粉彩
12"×9"　卡洛兒畫

葉倫・福列特曼的藝術之路與卡洛兒大異其趣，他從小便熱愛繪畫，童稚時期是在臨摹書本和雜誌的圖片中度過，幼小的心靈早已立志成爲一名畫家，雖然他的家族並無藝術上的傾向，但福列特曼的志向備受家庭和師長的讚許，在藝術學院的學業之後，也順理成章地成爲畫家。他獲得加拿大伊莉莎貝基金會的邀請爲有關西印地黑人文化的報告作一系列的繪畫，又被畫廊聘作一系列有關以色列、埃及等古老文明的繪畫，從這種經歷不難明白儒雅的福列特曼關心黑人的原因，但若非其體恤弱勢的慈善本質，怎能和一群包頭巾著長袍的窮漢子跨著駱駝一起穿過酷熱中東並且回國後爲一個看不見自己肖像畫的盲者作畫？

事實上，每一個人的生命皆是其自身理性與感性的組合，繪畫大

帶著面具的女人總有些神秘感，爲了加強這種感覺，畫家把背景弄成簡單的明暗兩邊，這似乎是面具之前後兩面的象徵，使畫面更具浪漫神秘的感覺。

"狂歡節的尾聲" 粉彩
9"×12" 卡洛兒畫

概亦如此，感情是動力，而理性是方法，畫家陳國展、卡洛兒、福列特曼、楊育儒、常夏皆有其動人的風格，但他們的可貴之處是在於各自不同，福列特曼說的好：「每一位畫者皆應依據其情感喜惡去發展、表現各自的看法和想法。」基於這個理由，我在下一個章節裡列出自己的主張。也基於這個理由，閱讀此書的初學者亦當發展自我，本書所談的一切皆可以不被接受。

147

"花香對容顏" 粉彩
25"×19" 卡洛兒畫

幾何學是理性的推演之物，而花常
是情感的代表，在這幅畫裡，卡洛
兒把兩者揉在一起。

"花之幾何性" 粉彩
19"×25" 卡洛兒畫

第十八章
派流主張

如何引導觀畫者的視線

第十八章 派流主張

不同領域的知識常有相通之處，繪畫亦包含在內，於人生的旅途中，幸運的我得以親近多位不同行業的卓越人士，在拜聞這些智者散發的啓示餘香之後，遲鈍的我察覺他們內在精神的共同點，再將之

Step 1:

首先，我把畫面上最暗和最亮之處點出，讓後來的上色之明暗度控制在這兩個明暗度之間，但彩度必需高於這兩個黑白。

"等待過街的女郎" 連續步驟圖解

Step 2:

太陽下與商店裡的一切在眼前呈現色彩繽紛，直覺的感受告訴我：「這是一張值得畫的景色！」於是我分析寒暖明暗的分佈，在畫面上的大部份作好初步的簡述。

溶入人生觀與繪畫觀，寫了以下有
趣的口訣：

嚴謹正技　用心細柔
架顯勢隱　黑白分明

（一）用嚴謹的態度，學習並
使用正統技法。

Step 3＋Step 4：
色塊與線條已架出
了馬路和建築物的
門面，而商店的內
部和走廊作出遠距
離的透明感，架構
的空間感已完全顯
露，而畫中的主角
終於安排在等待綠
燈過街的陰暗角落
，中空裝配粉紅短
褲和長統白靴的她
在人群中最令人注
目。

（二）感受和分析的心要保持細柔。

（三）內在的含意可隱藏於明顯的構圖中。

（四）瞭解光線的方向，確分明暗度的不同；如果把光線當成光明的真理，則在真理的照耀之下，

善惡是非便可分明。

意熱智冷　焦溶神凝

巡覓尋理　雙眼心一

（一）產生了作畫的企圖時，要以理智冷靜地分析動機和計劃作畫的技法和主旨。

（二）注視眼前一英尺之處，

讓眼前的一切皆在焦點之外如溶解般的模糊於虛空中，然而注意力要集中，用這樣的方法檢視構圖的元素，注意力要擺在整體，精神集中但不注視任何一物的方法最能觀照大局。

（三）再三地提醒自己，不要

Step 5：
在招牌的亮帶與暗帶裡，我用了 〝色塊與線條〞、〝銳利與模糊〞、〝粗糙與光滑〞、〝反射光〞的方法令這部分黑白分明。

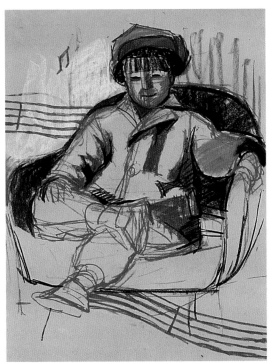

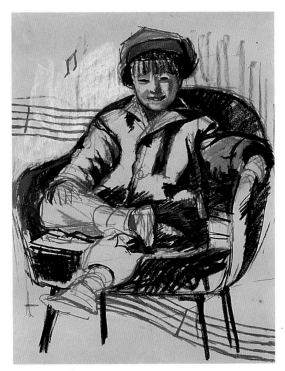

"無煩惱"　粉彩　65×50cm　陳立德畫

Step 1:
這是一個可愛的男孩，他的天真令我想畫，但理智告訴我，要把主旨定在兒童時期的〝沒煩惱〞，所以決定把背景加上快樂的旋律。

Step 2:
由於背景空間純屬想像，所以整體的協調要多費些力氣，於是將焦點定於眼前的一英呎上，讓整體的感覺更強烈，在畫面上複製了這種感覺。

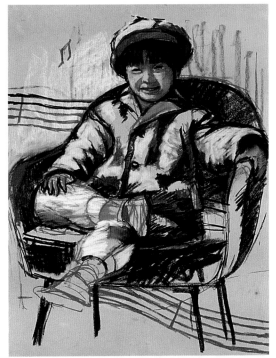

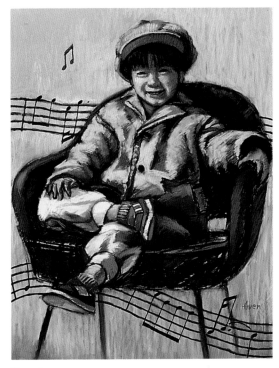

Step 3:
任何時刻皆了了分明，不忘主旨之所在，每一個落筆技法皆互相搭配對比，以表達〝快樂的童年〞。到了這個步驟，背景、帽子、臉、衣服皆有了明暗寒暖，色塊線條、銳利模糊等對比。

Step 4:
圖下方左足左鞋面是我右眼之所見，蹺起的二郎腿鞋底面也是右眼之所見，但鞋上面是我左眼之所見。

在作畫中忘了自己原來的〝看的方法〞，才能讓各種技法為〝主旨〞服務。

（四）畫近距離之物要個別地區分何面是左眼之所見，何面是右眼之所見，但所用的〝心〞只有一個。

揮灑無相　氣摒息長
餘心不斷　內省陰陽

（一）無固定的筆法。

（二）持筆的力量來自丹田，呼吸與落筆要有良好的關連之後，鼻息才能長而強。

（三）畫完之後要不斷地檢討：「主旨是否完全達成？」

（四）要檢討是否善用對比。

〝落葉〞連續步驟圖

圖1

圖2

圖3

圖5

圖4

圖6

〝施肥〞連續步驟圖

156

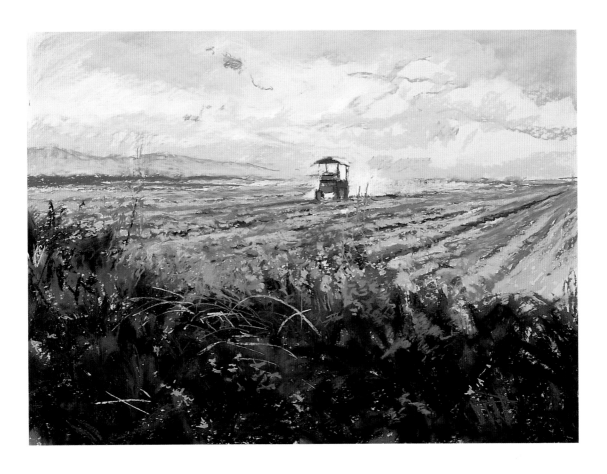

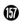

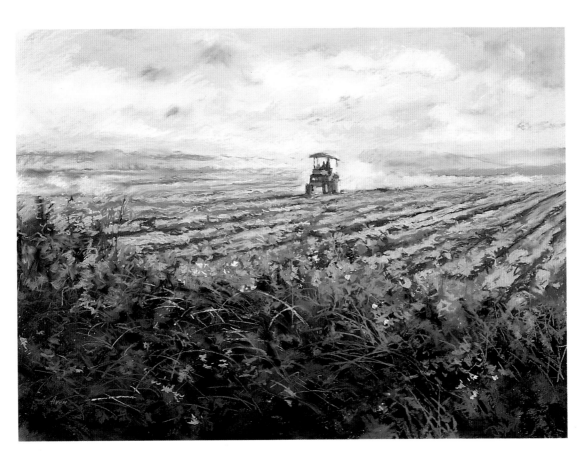

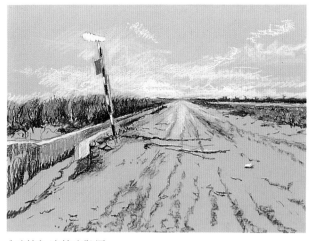

〝砂糖〞連續步驟圖

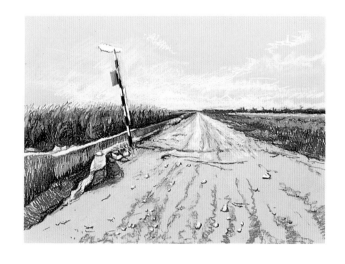

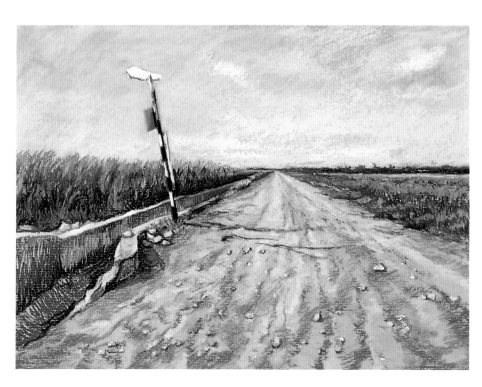

邀請畫家簡介

（一）：Alan Flattmann 葉倫・福列特曼

　　美國粉粉畫學會大師級會員，著有〞粉彩畫藝術〞一書，擅長油畫、水彩等，但粉彩才是他的最愛，一生獲獎無數，今年榮獲全美最佳藝術教師獎，是美國最卓越的畫家之一。

（二）：Carole Katchen 卡洛兒・凱琴

　　集作家、藝術家於一身，著作多達14本，賣過一百萬冊以上的繪畫書，才華遠勝男性，是浪漫與智慧的結合。其人擅長粉彩、油畫等，是跨越歐、美兩洲的知名藝術家，也是許多藝術家的老師。

（三）：Paul Chen 陳國展

　　擅長版畫、油畫，雕塑，是台灣最優秀的藝術家之一，獲獎無數，個展橫跨台灣、美國、新加坡三地，亦是最出色的老師。

（四）：楊育儒

　　擅長粉彩、油畫，是台灣最傑出的水彩畫家之一。

（五）：常夏

　　美國西部女畫家聯盟會員，潛力無限的年青畫家。

如何引導觀畫者的視線

定價：450元

出 版 者：新形象出版事業有限公司

負 責 人：陳偉賢

地　　址：台北縣中和市中正路322號8F之1

電　　話：9207133・9278446

Ｆ Ａ Ｘ：9290713

編 著 者：陳立德

發 行 人：顏義勇

總 策 劃：陳偉昭

美術設計：李佳雯

美術企劃：李佳雯、林東海

作者助理：黃義雄

攝　影：天才與吳政忠

總 代 理：北星圖書事業股份有限公司

地　　址：永和市中正路462號5F

門　　市：北星圖書事業股份有限公司

地　　址：永和中正路498號

電　　話：9229000（代表）

Ｆ Ａ Ｘ：9229041

郵　　撥：0544500-7北星圖書帳戶

印 刷 所：皇甫彩藝印刷股份有限公司

行政院新聞局出版事業登記證／局版台業字第3928號
經濟部公司執／76建三辛字第21473號

西元1997年4月　第一版第一刷

國家圖書館出版品預行編目資料

如何引導觀畫者的視線／陳立德編著. — 第一
版. — 臺北縣中和市：新形象，1997[民86]
面；　公分
ISBN 957-9679-07-X（平裝）

1.繪畫—哲學，原理

947　　　　　　　　　　　　　　　85014264